U0094589

一个人的意大利

须臾 ★ 著绘

中国轻工业出版社

XU YU 须臾

- 独立插画师，尼诺艺术教育讲师，毕业于博洛尼亚美术学院漫画系

- 2018年、2019年两次入围金风车国际青年插画家大赛和北京国际儿童书展

- 2019年个人画展（saluti dall'Italia）在意大利博洛尼亚举行

- 曾在《儿童文学》《国家地理》《旅行家》等杂志上连载图文作品，商业合作机构有故宫博物院、北京中轴线文化办、北京中青旅等

- 已出版绘本作品《揭秘二十四节气》《南方日记》《丑石》《远方》

这本书画了三年，画完又"囤"了三年。

六年过去了，终于等到一个契机将它出版。

2016年，我只身飞到意大利学习。故事是从这里开始的。

我碰到了一群有故事的人，这群人影响了我的价值观和世界观。

这些人，有的人在人生的起起伏伏里寻找自己，有的人在爱情中"迷失"了自己，也有的人一生糊涂却快活一生。每个人都有自己的故事，每个故事都精彩绝伦。难能可贵的是，因为他们的故事，我有了不屈不挠向前走的勇气。

我忽然想起电影《托斯卡纳艳阳下》的一句台词：若是把葡萄须埋在土里，它就会生根发芽，同样的道理，不时改变一下生活方式，思想便会深邃很多。

我喜欢去世界各地生活，不同的生活方式影响着我的方方面面。

我在托斯卡纳的一个小村庄里生活了十一个月，每天享受蓝天、白云、绿草地。后来也在意大利南部的西西里小住过半个月。

青春得意，"年轻气盛"就是件了不起的事。

搬去博洛尼亚以后，我遇到了我的"神经质"房东埃里克，他拥有意大利人所有不靠谱的特质，但是极为善良，又待人温厚。后来，我的室友埃马从意大利南部搬到博洛尼亚，我们仨常常一起吃饭、旅游、喝酒、看球、去迪厅，我们还一起养了只布偶猫。再后来埃里克失恋、失业又失意，我们在他的人生低谷期起了不小的作用。

发生在异国他乡的这段友情，如此珍贵。

博洛尼亚城中心虽小，文化内容却很丰富。在这样一个直径只有三千米的六边形内，错落有致地分布着三十多座美术馆和博物馆、二十多家书店、三座大学、餐馆若干，冰激凌店更是数不胜数。博洛尼亚中心广场的教堂前常常有艺术展，夏天的时候会有露天电影放映，我常常在那里看经典的老片子。

就是沐浴在这样一种天然的艺术氛围下，我的绘画素材日益增长，我的画风受到了潜移默化的影响。我留学所学到的东西不在课堂上，而是在这样一种天然的大氛围下。

在博洛尼亚的生活是我生命里一段闪闪发光的日子。

再后来，我去比利时旅行的时候，阴差阳错地遇见了自己的爱情。因为订错了民宿地址，将错就错跑到比利时的瓦夫尔而遇见了某人。

看起来，我的生命里全是意外：意外地接了一个留学中介的电话，就这样飞到意大利，意外地租到埃里克的房子，意外地撞见爱情。

而我相信一切都是命中注定。

我听说过这样一个故事。在奥地利和意大利之间，阿尔卑斯山有一段路叫Semmering，十分陡峭险峻。他们在上面建了铁路，用来连接维也纳和威尼斯。这些铁路在还没有火车的时候就建好了，因为他们知道有一天火车一定会来。

还有一个绝妙的意大利老笑话，说的是一个穷人每天去教堂，在一位圣人的神像面前祈祷："敬爱的神啊，拜托你，拜托你让我中彩票吧！"最终，神像被激怒复活了，他俯视正在祈祷的穷人说："子民啊，拜托你，拜托你去买张彩票吧！"

所以，放手去做吧，人生苦短，要活得精彩。永远保持童真般的热情，一切都会如愿以偿。

人出生的时候没带来东西，离开的时候也带不走什么，唯有经历与体验，真正属于你。

2022年10月

目录

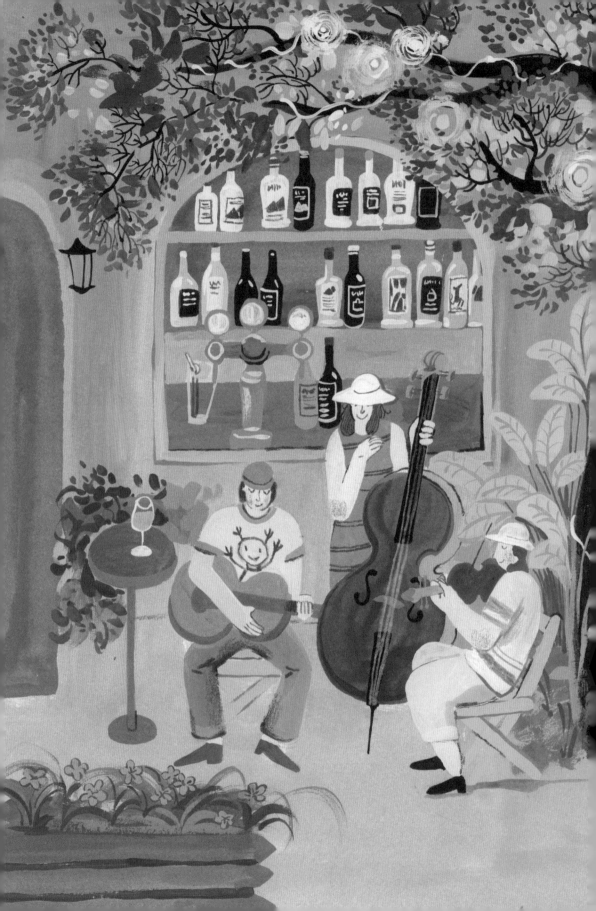

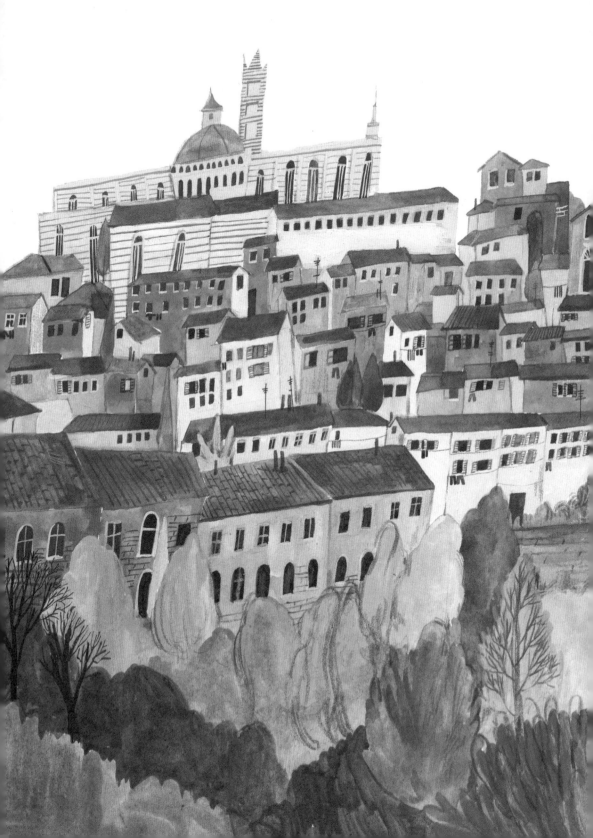

这里是意大利的锡耶纳。

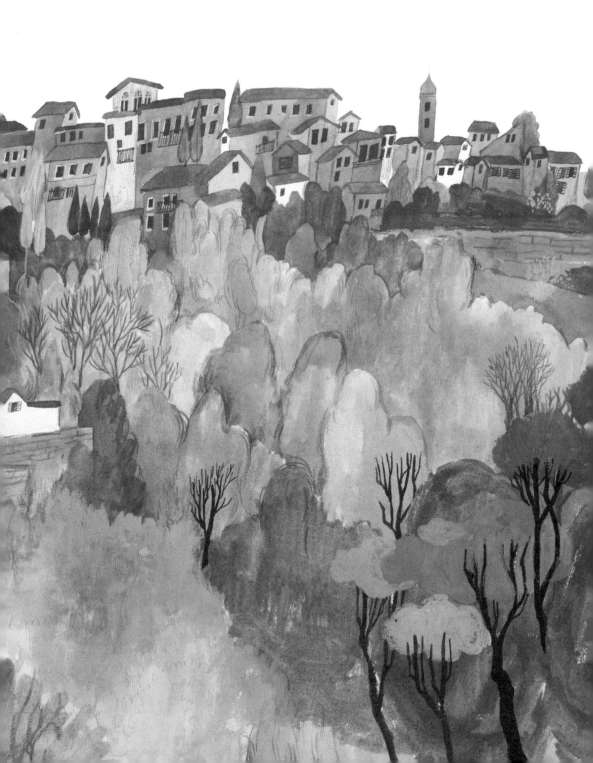

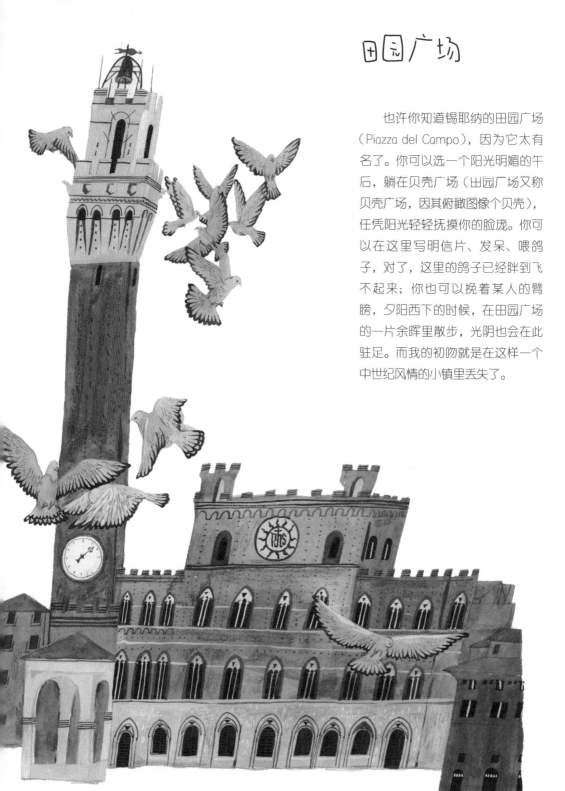

田园广场

　　也许你知道锡耶纳的田园广场（Piazza del Campo），因为它太有名了。你可以选一个阳光明媚的午后，躺在贝壳广场（出园广场又称贝壳广场，因其俯瞰图像个贝壳），任凭阳光轻轻抚摸你的脸庞。你可以在这里写明信片、发呆、喂鸽子，对了，这里的鸽子已经胖到飞不起来；你也可以挽着某人的臂膀，夕阳西下的时候，在田园广场的一片余晖里散步，光阴也会在此驻足。而我的初吻就是在这样一个中世纪风情的小镇里丢失了。

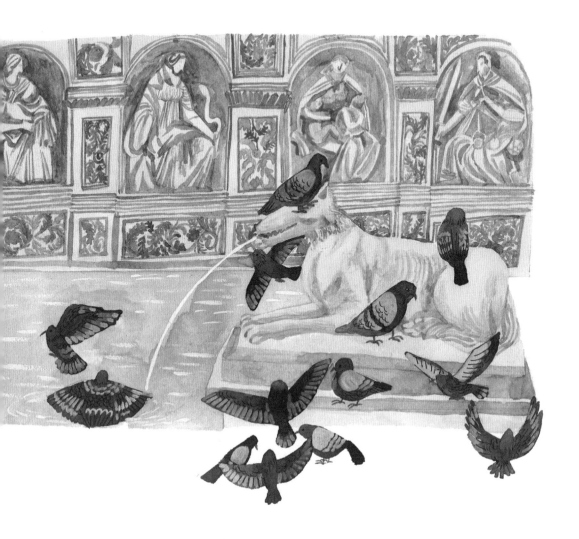

欢乐喷泉

　　这就是田园广场上的欢乐喷泉（Fonte Gaia）。在意大利的大街小巷，喷泉真的太普遍了，在每家每户可以使用自来水管道之前，这就是人们的饮用水和生活用水来源。精美绝伦的泉座上是神、人与兽的雕像，在片片光影中把人带回遥远的时代。而今这些美丽的喷泉正在渐渐消失。

赛马人生
（palio）

　　如果你在锡耶纳，一定不要错过每年7~8月的赛马节，它会让你体验到什么叫座无虚席，人声鼎沸。为了看一场比赛，我们需要提前6小时去广场，才能找到一个比较靠前的位子。而真正比赛的时间，只有那短短的3分钟。

　　赛马是锡耶纳当地的一种文化，获胜者可以赢得超级大奖，能解决好多年的生活费问题。当然也有不少人在训练中就不幸地失去了性命。

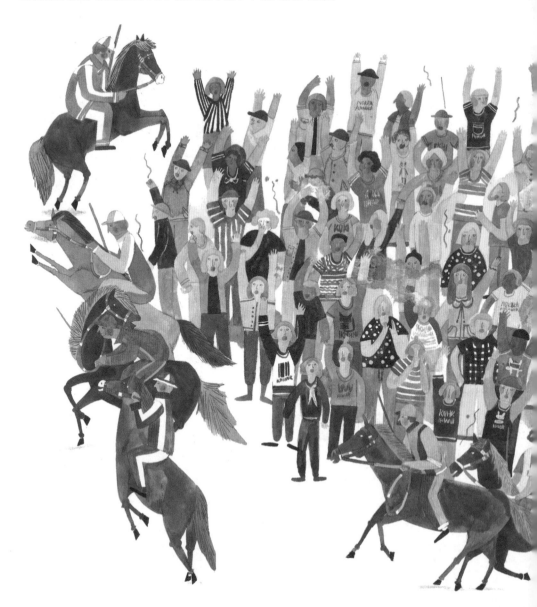

赛马手是每个街区的代表。锅耶纳市区由17个街区组成，17个街区中每年只有10个街区的代表能参加比赛。除去上一年没能参赛轮流下来的7个代表以外，剩余的3个参赛选手的名额通过抽签临时决定

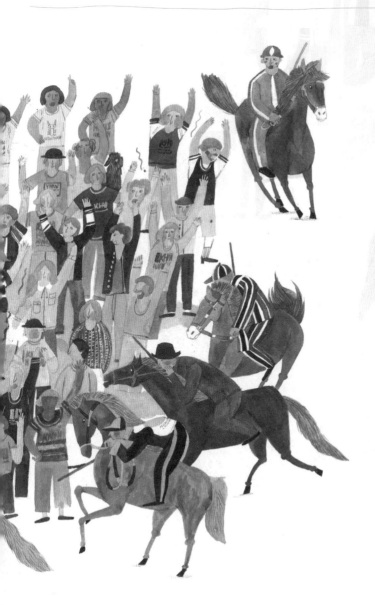

锡耶纳象征性雕塑

别忘了跟锡耶纳狼合影。这是锡耶纳的标志性建筑。这匹狼只出现在锡耶纳和罗马。图为母狼正在哺乳两个小孩——雷莫和罗慕洛，两兄弟一个创立了锡耶纳，一个创立了罗马。

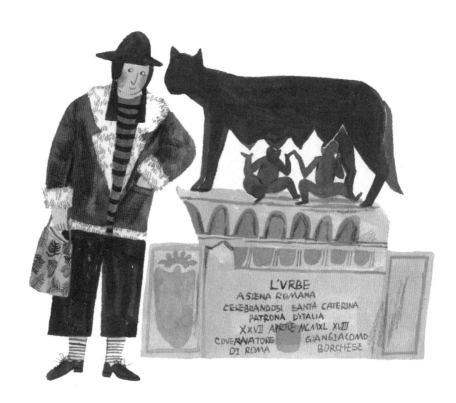

L'VRBE
A SIENA ROMANA
CELEBRANDOSI SANTA CATERINA
PATRONA D'ITALIA
XXVII APRILE MCMXL XVIII
COVERNATORE GIANGIACOMO
DI ROMA BORCHESE

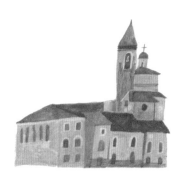

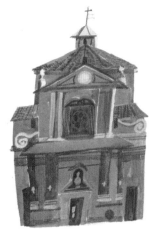

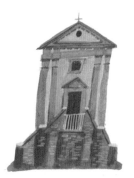

教堂

这是锡耶纳各个角落的教堂!
锡耶纳随处可见的教堂是意大利宗
教文化的象征,这种文化源远流
长,横跨整个欧洲历史。而今,我
年轻的朋友们都想要在意大利的教
堂里举办一场婚礼,这大概是人生
最浪漫的事情之一吧。

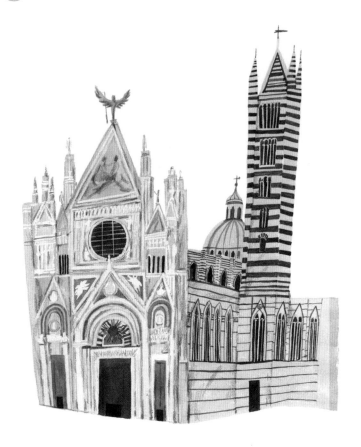

锡耶纳主教堂
(Duomo di Siena)

锡耶纳的主教堂，具有浓郁的哥特风，起源于文艺复兴时期。你可以在这里看到络绎不绝的游客，他们来自世界各地……

有一天，我在这里遇到一对来自墨西哥的母女。他们在意大利长途旅行，从巴黎开始，一路南下，走过瑞士苏黎世、都灵、米兰、威尼斯、博洛尼亚……妈妈是墨西哥当地的律师，女儿刚毕业，妈妈陪着女儿毕业旅行。我问妈妈："你喜欢欧洲这边的国家多一点还是墨西哥多一点？"她用一口并不流利的英语回答我："意大利很美，我很喜欢。但有时候喜欢并不起任何作用，你得回家，你的亲人你的朋友都在家乡等你。"

当你获得天空的时候，你就会失去大地。两者并不可兼得，这就是人生。

托斯卡纳乡间小村

这是我住的地方——阿夏诺（Asciano），距锡耶纳市中心27千米，这里的城墙老旧，街道却一尘不染。几乎家家户户都有一个小花园，4月的时候，花园里种满春天。

楼下是一个小庭院，种满花草，尤其是多肉。我在这个诗情画意的小乡村里度过了生命里的11个月，忽然觉得生命如此美妙。

不负好春光

复活节，学校放三天假。整个班放羊似的往外跑。因为我手里的事情太多，便决定独自留在家。

那时我正在屋里画图，突然接到一个意大利电话，下意识接起电话就说："Pronto?"（喂?）哪知电话那头的中国话仿佛夹带着唾沫星子劈头盖脸而来："喂，你在家呢?！我在你楼下，你倒是下楼啊！"这才意识到皮帕和乔吉娅在窗台下喊人。

推开窗的那一瞬间，阳光肆意溜进我的房间，楼下花园的多肉长得生机勃勃。突然感觉到自己可能错过了这个明媚的春天。我匆忙下楼，整个人蓬头垢面，不过这都不重要了。去沐浴阳光吧。

"就知道你宅在家。维多利亚特意盼咐我，一定要把你拉出来晒晒太阳，你一个人在家肯定三天不出门。"Pipa斜眼瞪着我，我却上去给了她一个大大的拥抱。

她们是我因为留学而认识的中国朋友，在以后的岁月里为彼此扮演了无比珍贵的角色。

垃圾不分类是要罚款的

　　在家里要记得给垃圾分类，若是有一天你忘记分类或是搞错了日子，被退回来的垃圾就要在厨房里放上一周，那就等着它们发霉发臭吧。同时你还会收到警告，屡教不改者将受到巨额罚款。

每六个月上，环卫大叔不定时地出现在楼下收拾残余垃圾

奶酪王国

这里是厨房，一站式备齐，烤箱、冰箱、煤气灶、摩卡壶不能少，意大利人对咖啡的钟爱类似于我们对茶的偏爱。

刚来的时候我不会做西餐，黑暗料理上手得倒是很快：老干妈煮意面。不过现在，你想吃什么？千层面？通心粉？贝壳面？斜管面？细丝面？螺旋面？长面？蝴蝶结面？每道都是我的拿手好菜！

意大利的餐饮，处处洋溢着芝士的香气，当然少不了的是番茄。超市里琳琅满目的番茄酱总能让人挑到眼花缭乱。

托斯卡纳艳阳天

如果你看过《托斯卡纳艳阳下》，一定会迷醉于电影里成片成片的葡萄庄园和橄榄园。中世纪时候留下的酒窖，在这些古堡下面将几个世纪以前的风情完好地保存下来。每年9月是采摘葡萄的季节，一串串紫红的葡萄颗粒饱满，经过一道道繁杂的处理工序以后便要销往世界各地。

托斯卡纳的春夏秋冬都美，春天漫山遍野洋溢着的槐花的香气，夏天绵延的葵花地让人如同走进电影里。我最喜欢这里的夏天。夏天日长，9点以后太阳才下山，那时候我们常常在饭后散步到后山腰，看天际那一轮红日隐没在古堡身后，那时候的天纯然一色，万里无云，颜色由湛蓝向橙红渐变，夜晚即将到来。平和之情便再次涌上心头。

小日子

意大利人很会过日子，几乎家家户户都有一个小花园，小花园里各种植被修剪得整整齐齐，多肉成一排，阔叶植物在铁栅栏四周围成一圈，四处角落也是井井有条。围绕着中间的草坪，摆了几张舒适的躺椅，冬天的时候可以在这里"储藏"阳光。在某个盆栽底下，你若是看到有只慵懒的猫，请不要去打扰它，因为，它正思考着如何度过自己的"猫生"。路易莎告诉我说，夏天的时候，花园里面会有软气垫搭起来的小型游泳池，面积不大，却也容得下两个成年人。夏夜的风吹来，刚从泳池里爬上来，抬头便是灿烂的星河，这是怎样满足的人生啊。

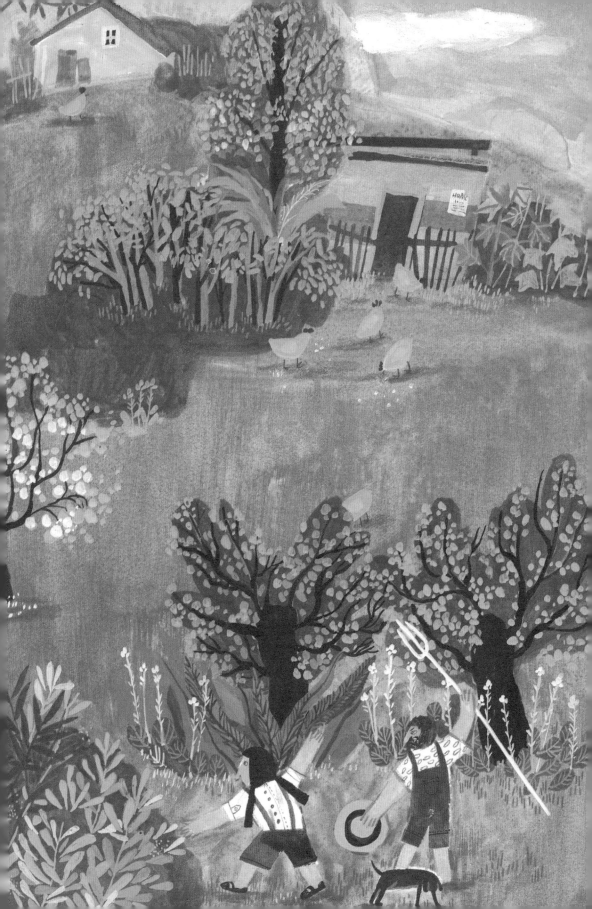

农场里面有各种各样的机器。果实成熟的季节里，

机器化收割是这里的一大特色

JCB PRO

1304 Plus

入乡随俗

大部分意大利人的早饭较为简单，通常是一种甜点搭配一杯咖啡。我不爱喝浓缩咖啡，因为苦，味道又重。卡布其诺还不错，一杯下去也很是饱肚。甜点有各种样式的，多数意大利人喜甜食，有个叫作Nutella的巧克力酱几乎是家家户户都要用到的宝贝。据说，这个巧克力酱售往世界各地。

至于早餐的主食，就是这些形状不一味道却相似的甜食。我刚来的时候并不习惯，无数次地想念大饼、油条、小笼包、生煎和豆浆，日子渐久，也过起这边的日子来了，既来之，则安之。再后来，无论我去哪里，都要过当地人的日子，这些，是随遇而安的日子。

迷你意大利

意大利小，小到什么程度呢？譬如说，昨天跟邻居罗莎闲聊的时候，我说："明天我要去艾尔巴岛度假，以此来结束这个忙忙碌碌的夏天。"

说完，她便开始问细节，比如具体什么时间去，几个人，有没有合适的比基尼，会不会下水潜游，等等。当说到我是坐大巴去的时候，她的眼里突然放出光来："我有个朋友，她就是大巴车的驾驶员，走的线路就是去海边，你明天要是碰上她，代我向她问个好。"说完又十分热情地把她朋友的照片找出来让我看。

我不以为意，大巴车这么多，去海边的路线也这么多，世上哪有这么多巧合。

结果，世上就是有这么多恰恰好的事情。第二日我一上大巴车，便见到了那位女士，跟昨天罗莎给我看的照片一模一样。我先是一脸愕然，然后便笑着问她："您认识马里奥和罗莎夫妇吗？"

她一时觉得有些莫名其妙，一转眼珠又叫道："啊！你是说阿夏诺的马里奥和罗莎，我认识，他们是我很好的朋友！"

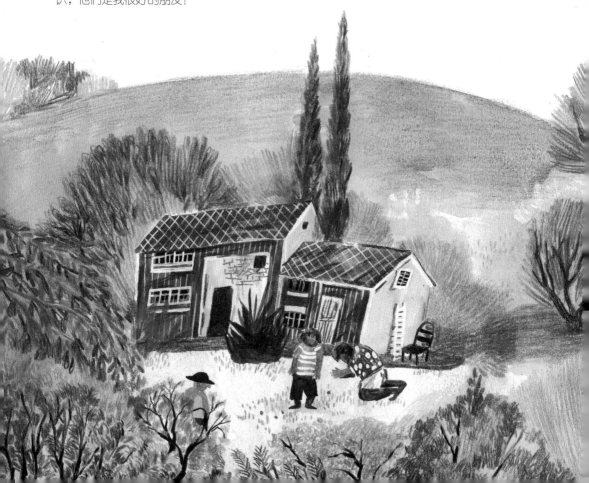

我告诉她说我住阿夏诺，她兴奋地跟我聊起来，刚刚启动的大巴车便停了下来。我说过，意大利人对聊天的喜爱远远超乎大家的想象。

"你是锡耶纳外国人大学的学生吧?"她说，"我认识尼杨，他啊，经常组织一些集体活动，组织得非常棒，也经常坐我的车去。最近一次是去雷焦艾米利亚。"

听到这里我的两只眼睛也不由地亮起来："原来那次是您开的车啊，我也去了呢。只是当时还不认识您，也没多注意。"

原来，在我们素昧相识的时候就已经见过面了。

这就是意大利，不要惊讶于这些奇妙的偶遇，因为它真的太小了。

锡耶纳的火车站

这是锡耶纳的火车站，我每天上学从阿夏诺
坐30分钟的火车到这里，火车站对面就是学校。

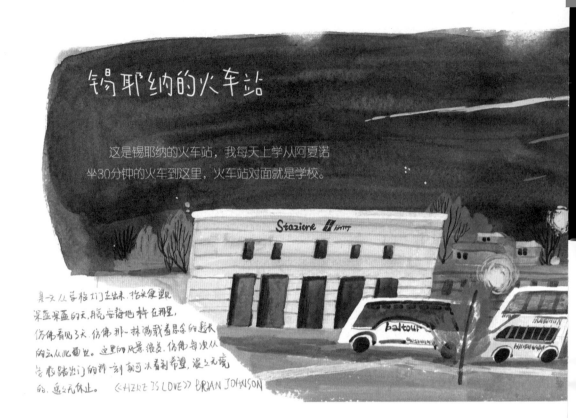

是一天从学校们走出来，抬头便跟
深蓝果蓝的天，脆安静地桦在那里，
仿佛看见了天，仿佛那一抹漏漏我看恩绿的远长
的云从此画出。这里的风景很美，仿佛每次从
学校踏出门的那一刻都可以看到希望，浪之无虎
的，遥远无休。《HERE IS LOVE》BRIAN JOHNSON

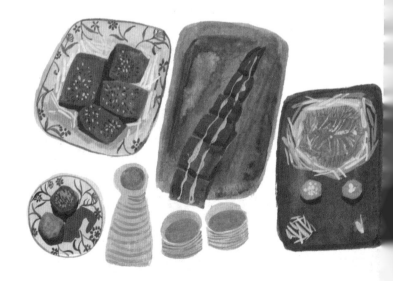

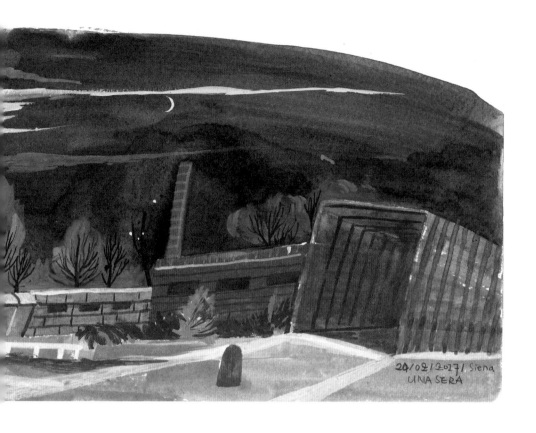

生意经

　　学校食堂里有一家叫Sushico的寿司自助，老板是中国人，卖的却是日本人的特色餐。

　　可见，中国人用自己的聪明和智慧，已经将生意做到世界各地去了。然而并不是所有的老外都喜欢这样的中国人。老外的生活方式大概是作四休三，银行、超市、药店一整天的营业时间不到6小时，而且节假日和周末都要休息。中国人一来，商店营业12个小时不说，节假日更是勤勤恳恳，这样一来还不把老外的生意都抢走了！老外自然是要对中国人吹胡子瞪眼了。

罗莎和奥萝拉

电视机里在播报最近的新闻，罗莎时不时告诉我电视里报道内容的种种黑幕。5岁的奥萝拉在一旁画画，嘴里不停地自言自语着什么。奥萝拉是罗莎的孙女，暑假一直跟奶奶住在一起。

"我们来讲一讲卡布里的事情吧。"奥萝拉突然打断了我跟罗莎的谈话，大概是对我们的话题有些厌倦了。

"我爱卡布里，我想要给他一个吻，不是在脸上的那种，要亲在嘴上的。"我跟罗莎突然大笑起来。

罗莎告诉我，卡布里是奥萝拉心里面交往已久的小男朋友。

"那你可以告诉我卡布里的一个缺点吗？"

"嗯……"她想了想说，"有一次，他捏疼了我的胳膊，还向窗户里扔石头。"她说着，并没有停下手中的画笔。

"他这么坏，那你还爱他呀？"我故作嗤之以鼻的样子。

"所以有时候我也很讨厌他。"她说，脸上有些不满意的样子。

"那么，你告诉我一个他的优点，你为什么爱他？"我又问她。

"他有很好看的肌肉！"她说着便伸出小胳膊肘使劲儿比画。

"我就是想要他一个吻，我爱他！"她执拗地说。我跟罗莎在一旁笑得合不拢嘴。

奥萝拉不知道，我有多羡慕她，在这个天真的年龄，有无邪的爱情。

有一次我带奥萝拉去楼下的小公园散步，她很开心地指给我看："那个滑梯上的就是卡布里。"

"哦，就是他呀，那你要不要过去跟他讲话啊？"我打趣道，"喜欢就要去说呀。"

她急急地用两只小手捧住了我的大手，说："我们不要过去了。"然后低下头，只痴痴地在一旁呆望。

那时候我希望，十几二十年以后，她可以如愿地与她心中真正的卡布里结婚。

托斯卡纳古堡庄园的游泳池

为自己想过的生活，勇于放弃一些东西。这个世界没有公正之处，你也永远得不到两全之法。若要自由，就得牺牲安全。若要闲散，就不能获得别人评价中的成就。若要愉悦，就无须计较身边人给予的态度。若要前行，就得离开你现在停留的地方！

——《托斯卡纳艳阳下》

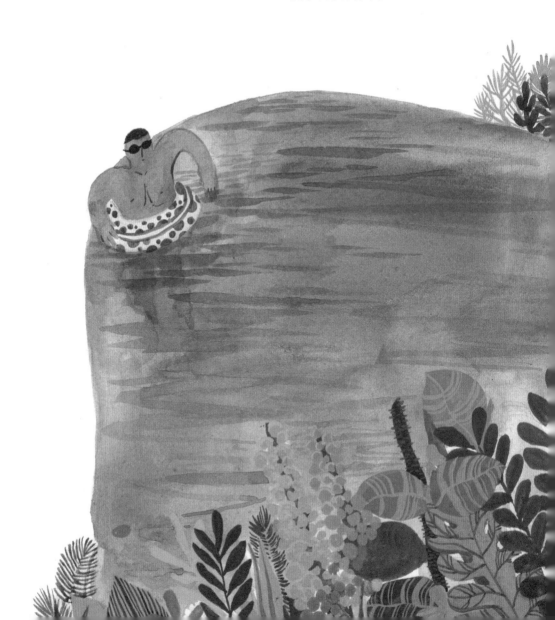

那段时间我住在托斯卡纳，后山是大片大片的橄榄园，以及散落在四处的古堡。旧时的古堡有些已经成了豪华酒店，常常带有私人花园和游泳池。只要有钱，便可以到那样的酒店里尽情享受。

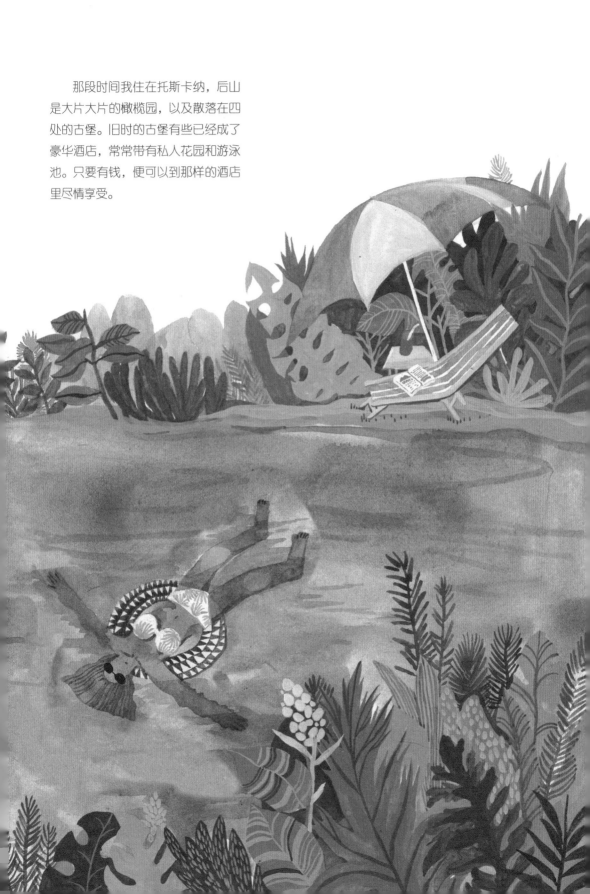

托斯卡纳之夜

有一天我们去夜爬后山，那时候临近七夕。托斯卡纳的天空很澄澈，走到半山腰就可以看到银河悬挂在头顶。

那一夜，我们背着一箱饮料上山。托斯卡纳处处是起伏的低矮丘陵，我们所经之处，全是整片整片的橄榄园，月光下，虫鸣窸窸窣窣地从里面传出来，清心悦耳。

我们喝饮料，互相倾诉往事。旁边有车三三两两经过，夜行者陆陆续续，越来越多。

跟喜欢的人待在一起，真是人世间最幸福的事了。

忽然一辆车停下来，车里面下来一位金色头发的小伙。他问我们："我可以帮助你们吗？"

听完我们就笑了，原来他以为我们是徒步旅行的落难者。看我们是亚洲人的长相，还用英语来问我们。

于是我们用意大利语跟他讲："请你喝饮料，小帅哥。"

他这才恍然大悟，我们不是落难，是在这里欣赏夜色呢。他热情地接过饮料，跟我们一起喝起来。

橄榄园里香气四溢弥漫，天边的银河里，星星在唱歌。

"你们知道吗，我刚刚路过前面的十字路口，一只豪猪突然从旁边跳出来，我一个急刹车，它居然还朝我看了一眼。"他说着，双手抬高，做了个夸张的手势。"托斯卡纳这片土地太神奇了！"

"是啊，前两天槐花开的时候，我们来山上散步，居然还碰到一只狍子，真的是傻狍子。它就紧紧盯着我们，木讷得不得了。"朋友的即兴表演把我们这位小帅哥朋友逗得哈哈大笑。

"我啊，今天真的很幸运。"小帅哥倒完最后一口饮料说，"很高兴认识你们！"

"我们也是！"

原来，青春真的是件了不起的事。

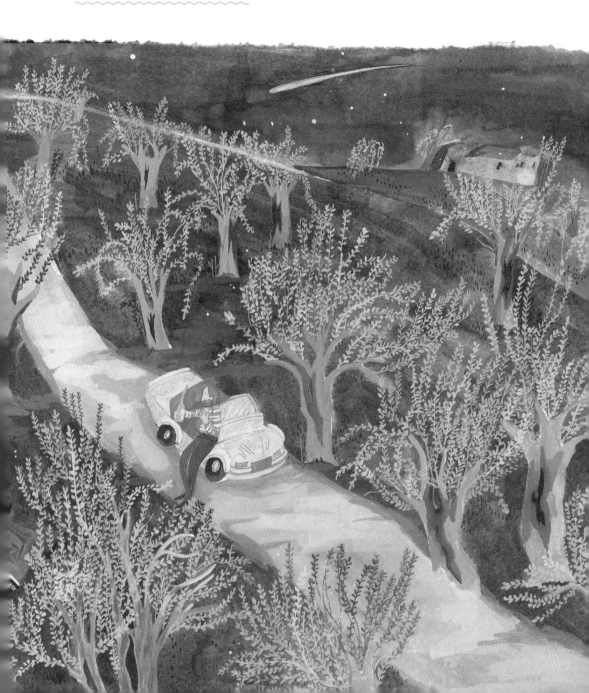

托斯卡纳大区的小村庄向夏游。

西西里的故事

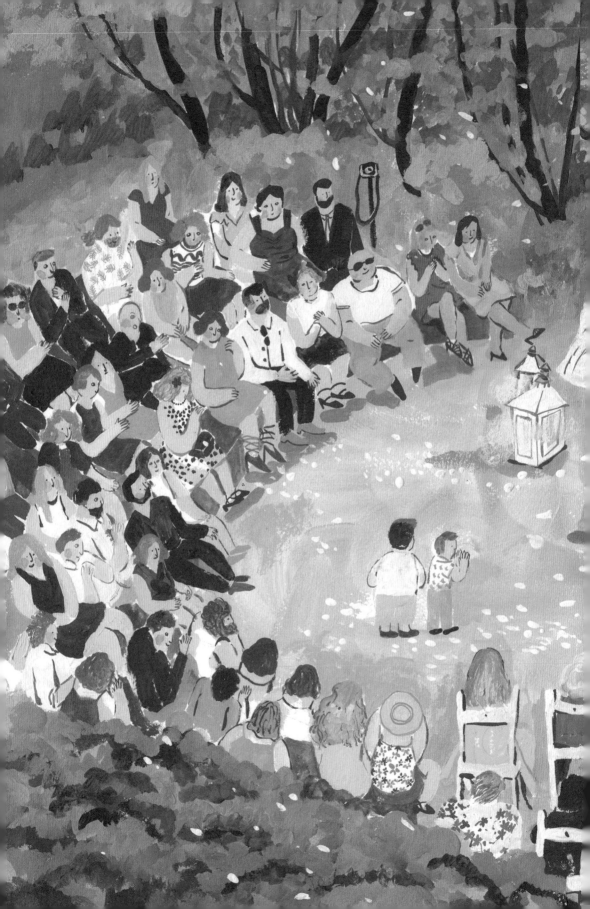

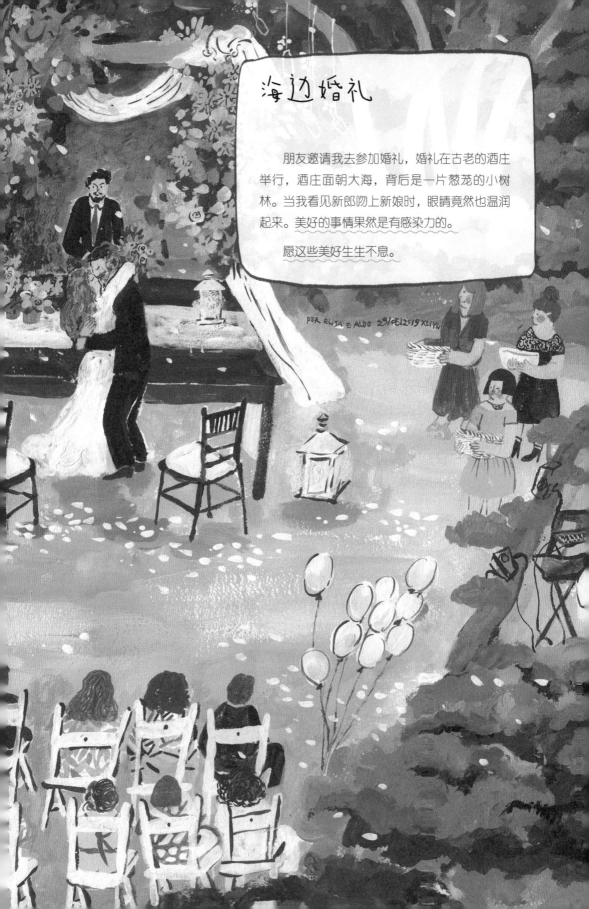

海边婚礼

朋友邀请我去参加婚礼，婚礼在古老的酒庄举行，酒庄面朝大海，背后是一片葱茏的小树林。当我看见新郎吻上新娘时，眼睛竟然也温润起来。美好的事情果然是有感染力的。

愿这些美好生生不息。

PER ELISA E ALDO 29/08/2019 XUYU

缘起

我在鱼市时，撞上了班里的法比奥。法比奥能说会道，随便遇见谁都可以跟人唠半天。当我说起暑假有去南部旅行的意愿时，他两眼放光了。

"你说夏天你要去南方，我就是南方人，巴里的。

"去年我跟我的一个哥儿们，由于我们都没什么钱，于是我俩骑着一辆摩托，是一辆复古的雅马哈，在南部兜了一周。

"我们睡帐篷，睡马路，有时候就去朋友家蹭住。"他翻出脸书上的照片给我看，"他朋友的家，带一个巨型私人游泳池。"

"哦！那你得把你的朋友分享给我们。"我指着那个湛蓝湛蓝的游泳池说。

他讲起那个夏天的旅行体验时滔滔不绝。

"那个夏天我们玩得很开心。你不知道路上有多少新奇的事情。博洛尼亚的海鲜太贵了，你要是去码头直接向那些老渔民买，十欧元买一大箱，那个量够你吃一周的了，而且又新鲜。那个生鲜虾，剥了皮就可以吃，那可比寿司店里的好吃多了。还有啊，如果你能说得动当地渔民，可以让他们带着出海打鱼。你还能在海上看到海豚，亲眼看见它们在船下穿梭，在阳光下跳跃。你来，你来巴里，你一定要来南部。"听着法比奥的陈述，我的心已经飞去了那片美妙的大海。

法比奥讲到兴头上，手舞足蹈起来，他讲话时用的手势，证明了他是一个非常合格的意大利人。

"在南部，小偷们都是极其专业的，不过你不必担心，他们从来不对人身造成任何伤害，他们只偷东西。

"我家有一辆菲亚特500，我爷爷奶奶的，本来是想留给我的，你知道，在南部，在我们普利亚大区好像没什么东西是留得住的，他们不仅偷钱，还偷车，不仅偷自行车，还偷汽车。鬼知道他们怎么做到的。"法比奥讲起这些糟糕的事情时神采奕奕，好像这些事情根本不是发生在他身上。

"虽然小偷这么多，你也一定要去南部。我保证你一定会爱上那片大海的。我们南部，有世界上最美的大海。"法比奥骄傲地说着。

"请你，一定一定要来南部。"法比奥说得真心极了。

对南部那片海，我是望眼欲穿……

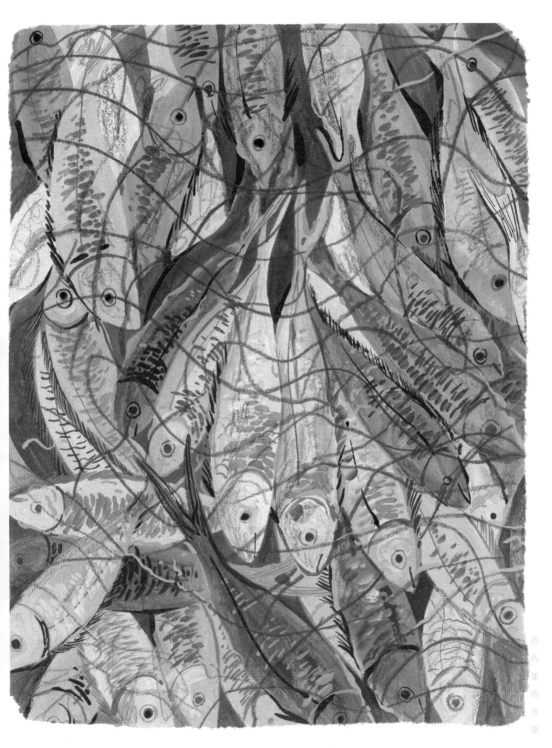

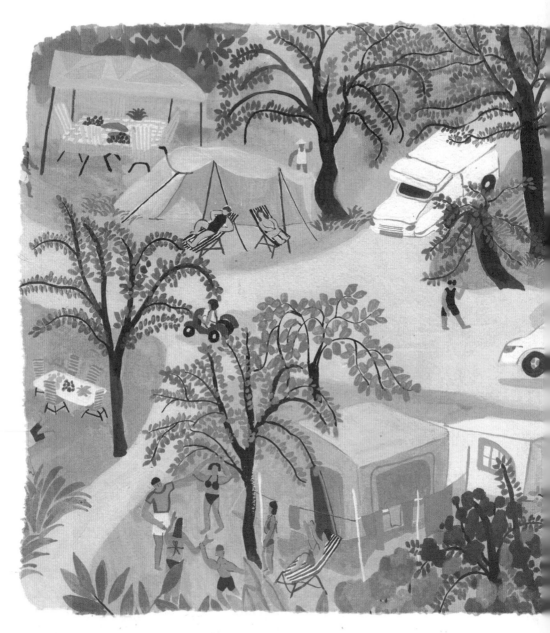

老司机的营地生活

林是位名副其实的老司机。

2018年暑假，他租了辆菲亚特，从威尼斯出发，一路南下再折回威尼斯。一个月整，4000

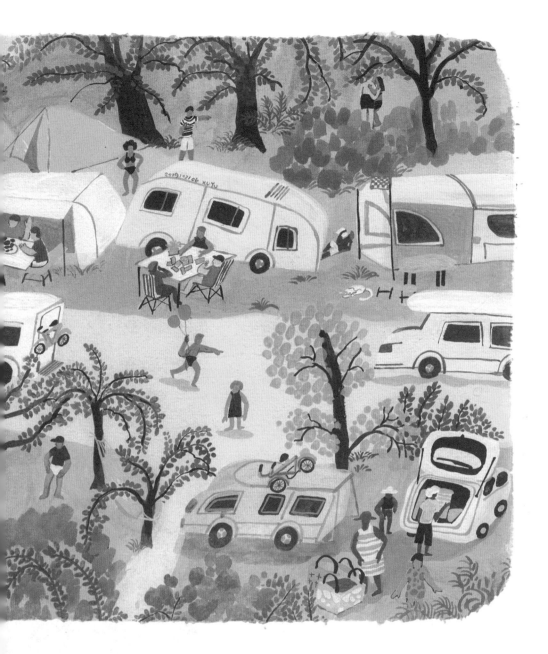

千米路。我跟大婵作为两个驾车小白，实在没发挥什么实际性作用，所以漫漫长路都是林一个人扛下，有时候他白天开8小时车，夜里还能高呼："你挑着担，我牵着马，迎来日出送走晚霞。"歌声伴海风，像极了一部潇洒的公路片。

但有时候他也会累。有一次，他实在是累了，车开到服务站，铺开睡袋就在地上睡起来。

林认为没有计划就是最好的计划。常常夜里11点，我们还在盘山公路上，偶尔山路上穿过正在过马路的牛群，我们便停下车来让它们先走，那些场景奇幻得像是宫崎骏动画里的世界。

我们有帐篷。有帐篷也不能随处乱搭，一来怕森林里有野兽袭击，二来欧洲人度假野营都是有专属营地，我们要绞尽脑汁找营地。

我们随身带着的还有一个迷你燃气炉，两个拳头这么大。锅碗瓢盆铺满地，林开始动手做饭，我跟大婵负责洗菜洗锅碗瓢盆，用的水是瓶装水，所以也格外节约。

而事实上，旅途的疲惫让我没有办法静下心来去做这件事。

"我们为什么不买面包，然后煎肉，夹着吃也会方便很多?"我说。

"照你这么说，我们锅也不用带了。直接去超市买一次性食品更加方便?"林也有些生气。

贫穷带来的局限让我闭上嘴巴。学生时代我们有足够的精力去消耗，却没有钱。

夜半时，海风忽然大了，帐篷的四壁被风挤压着。对面的德国人醒来，叫上孩子去收衣服。

"滴，滴，滴……"也不知谁碰了车，车鸣警报器叫起来，跟海风呼呼呼唱成一首气派的歌。觉没法睡了，那德国人一家子干脆出来喝啤酒。

清晨时，总觉着帐篷外有脚步声，拉开帘子方知是几只啄食的大鸟。昨夜剩下的食物残渣，今日成了这群动物们的饕餮盛宴。

渐渐地能感受帐篷里温度升高，太阳高高挂起来了。

帐篷生活的日子有些艰辛，却也别有滋味。

没画完的景，因为沟边太冷只画了个大概，旅行结束才补充完整的细节

沙滩裸奔记

我们的车一路往南，越往南，大地越是荒芜，所见处皆是肆意疯长的草。撩开杂草地，惊喜地现出一片汪洋大海。从电子地图上搜出来，最近的营地在距这片海80千米的地方，路远，于是我们决定将帐篷搭在海边人家的院子旁边。

从海里戏水上来，问题就来了，我们没有宿营地，所以没有专门的淋浴室。海水黏在皮肤上，吹干以后留下白色的盐渍，皮肤开始发干。稍远处，有一个露天浴场。不过，露天洗澡，怎么都觉得有些着耻。

"你们要求怎么这么多，那别洗。看你们身上的盐渍怎么让你们死。"林嘴巴毒起来的时候恨不能给他两刀。

我拽过林手里的浴巾。

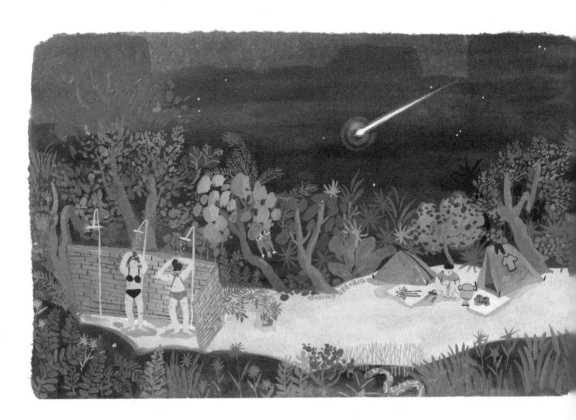

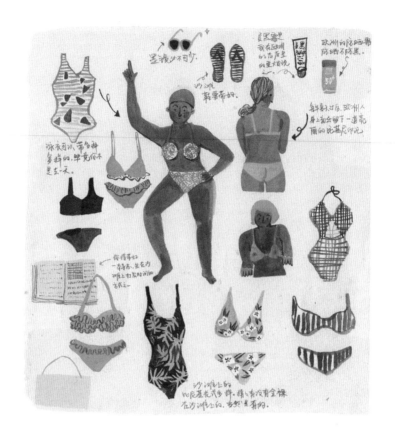

　　事已至此，羞耻之心也扔了。月光真皎洁，橄榄枝刷刷刷地摇啊摇。露天淋浴蓬头像挤奶一样滴出几滴水来。刚从海里上来的人多是来花洒下面迅速一冲，然后转身就走。我跟大婶却是在那里左搓右搓，再抹上沐浴露。比基尼穿在身上感觉像没穿一样，露天洗澡的感觉真是太特别了。最终还要去小树林里把湿掉的比基尼换掉。

　　大婶长叹一声："我们可真是把日子过回了原始年代。"

　　帐篷里四壁柔软，布帘有些透明，两张气垫床鼓起来，断绝了与大地的直接接触，如此一来寒气不会上身。

　　夜里一阵温热的风吹来，气垫床粘贴着皮肤。原本气垫就是塑料的，不透风，海风又干燥，于是起来去抹爽肤水。实在无法入睡，索性跑到海边发呆。月光倾泻，这一座海边城市依然灯火通明。

　　海浪扑打暗礁，脑海里浮现出种种经历，跟海浪撞个正着，感觉自己在过着特别不真实的日子。

出海行动

我们凌晨三点出海，与渔民随行。渔船不大，一个微型厨房，六个床铺。老水手说，一周四天他们都在海上。老水手一把年纪，胡子花白，底下子孙四代。从5岁开始就随父亲出海打鱼。到如今整整60年。

经验让他德高望重。

黎明。浪有些大，船只上下颠簸。海腥味夹杂着机械味，渗透在海风里，恶心得让人作呕。我转身到厨房，在甲板上躺下，昏睡过去。

破晓时分，他们开始第一次撒网。捕鱼撒网需要跟另一艘渔船配合，让两层牢固的渔网贴着沙地在海底行走。开始收网时，各位渔民就位，前边两位拉网，后边两位拽绳，老水手扳动引擎，一张裹满了沙丁鱼的渔网被慢慢挪上船，嵌在渔网的小鱼做垂死挣扎。

渔民收一次网，只拿身体完好的沙丁鱼，嵌在网里的，身子不全的，都不能收，这些战利品便成了"海贼"们的饕餮大餐。

PESCATORI
IN SICILIA
28|05|2019 A CASA XU YU

如果幸运，还可以看到船底游过的海豚，隐隐约约地在深海里出没。有时候可以看见海豚跃出水面，在晨光里打出一个优美的弧度，再落水，再跃出，它们在光里歌唱童话。

每次捞鱼都有新鲜事发生。有时候是海星、鱿鱼，甚至有带了毒刺的黄鲷鱼，多数却是凤尾鱼。

出海一次，收网8次，在海上的操作时间是从凌晨3点到下午3点，装满整整150个泡沫纸箱，渔夫们的工作才算顺利完成。

这样的工作强度，我是打心底里佩服的。

等我们出海归来，夏卡码头已经挤满人群，他们坐在那里，耐心等待。渔夫赶海一上来，他们就围过来。刚出海回来的渔夫有最好的鱼和虾，而且价格实惠，往往比市场上低好多。

我们作为游客，除了在船上目睹他们怎样捕鱼之外，还给他们拍了好些工作照片。告别时，还收到他们满满一袋子的沙丁鱼。"请你们一定一定要把照片发给我们，因为可能从此以后我们不会再见面了。"老渔夫说。

"我们还会来的。"林朝他们竖起大拇指。

"嘿嘿嘿，那可不一定。你们还年轻，世界各地跑，我们已经老啦。"老渔夫憨笑着，"请你们记得我们。"

"嗯，一定啊。"

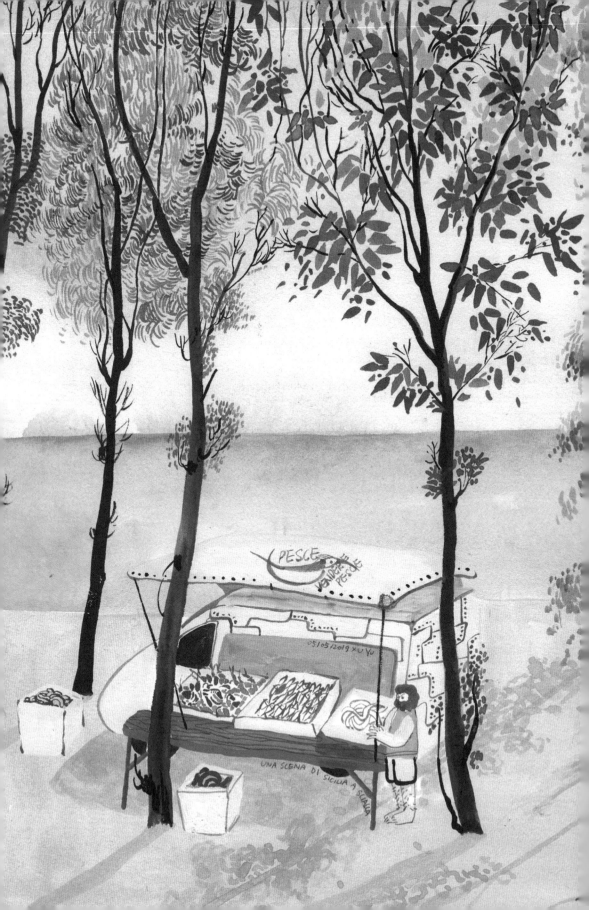

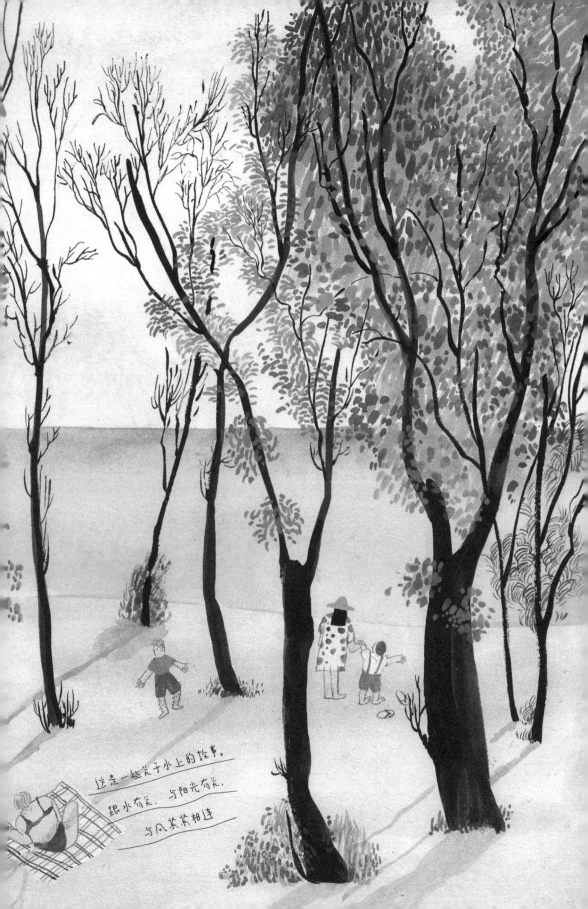

这是一些关于水上的故事。
跟水有关，与阳光有关，
与风紧紧相连

他的海洋是一滴泪

　　埃马说，他的家在意大利南部一个靠海的地方，那里有一个小山丘，小山丘上有一个小小的城市，小城市里有一栋小房子，小房子上贴着几面窗，每天醒来睁开眼，就是深远的大海。

　　埃马说这话的时候，我两眼是放光的。

　　埃马搬到这个家来时，夏天刚刚过完。

　　我对埃马的了解不够多，他对我也是。

　　他是个耿直的人。有一次他的耿直不小心伤害了我。

　　"你们中国人，每天想着赚钱赚钱。穿名牌衣服，吃昂贵的餐厅，买一个漂亮的大房子。你们才是真正的资本主义者。我要是去中国，最多只能待一年。"

　　我不知道为什么埃马对中国的印象居然是这样。

　　"反正我不是，我没有很多钱，也不迷恋名牌，我不是你说的那类中国人。"我很认真地告诉他，他有些不相信地看着我。

　　那个时候我跟埃马才认识两周，他的耿直有些伤害到我。我对很多事情无所谓，他的这些话却让我的自尊心一点点往下跌。

　　我告诉他："你不能把所有人一棍子打死。"他若有所思地点点头，后来就不说话了。

　　埃马拒绝快餐食品，也拒绝工业配料。家楼下就有一家美国快餐连锁店，每到饭点都是人挤人。他从来不屑一顾，他说那不健康。他在饭后总要吃上一小份甜点，他说让甜食的味道残留在舌根上，是结束一顿饭的最好方式。

　　"你知道，一顿美味的晚餐可以让我的心情变得很好，不需要很贵，但必须健康、美味。"他的晚餐总是自己做。他说这可能是生活里唯一一件可以让他觉得幸福的事了。

　　埃马喜欢大海。他的童年、少年都在大海边度过。他的眸子是深蓝色的，就是大海的颜色。

　　他跟我讲过两个凄美的故事。一个是他年少时的初恋。

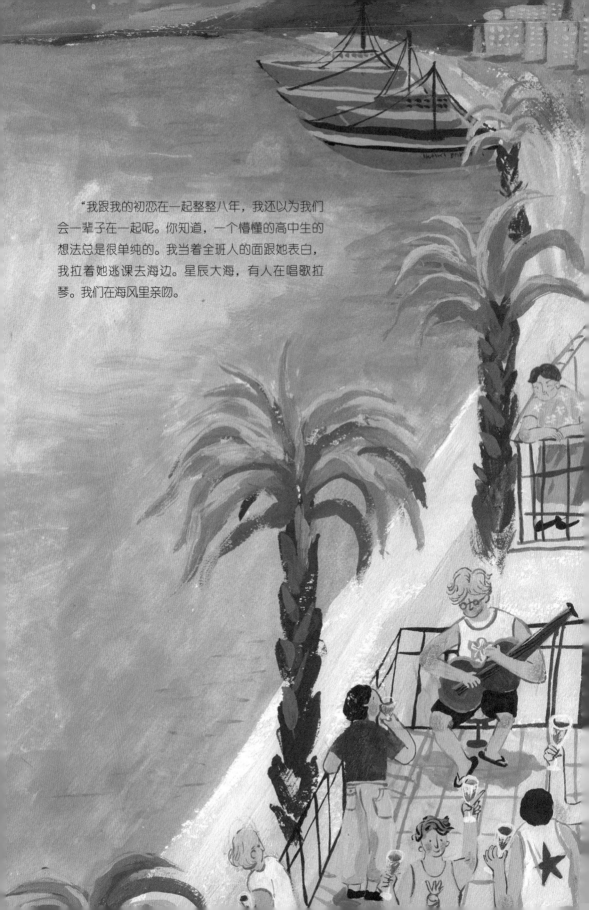

"我跟我的初恋在一起整整八年，我还以为我们
会一辈子在一起呢。你知道，一个懵懂的高中生的
想法总是很单纯的。我当着全班人的面跟她表白，
我拉着她逃课去海边。星辰大海，有人在唱歌拉
琴。我们在海风里亲吻。

"在我们南边的海域，下雪是件非常稀有的事。有一年，很稀奇地下雪了。海边的雪、白色的沙滩，我们疯了一样在雪地里打滚。整整一夜，我俩都冻得通红通红，但谁也不愿意回屋子里去。我们那片海，真的太美了。

　　"不过后来就分手了，分手以后我去海边哭了一个晚上。后来就去了一个北方城市。"

　　他去了米兰，他在米兰念博士，于是他告诉我他的第二个故事。他的她是一个艺术家。

　　"我了解你们这些艺术家，除了自私其他都好。鬼知道我有多喜欢她。她呢，每天躺在我家里，什么也不做，就光让我喜欢她。

　　"暑假的时候我带她回南部，我们去西西里转了一大圈。你知道西西的海很美的。从西西里回来以后她就要跟我分手。

　　"你们这些艺术家有多自私。有一天她突然说，她在这个家待够了，要去看世界。她说去就去，头也不回。我的世界突然就空落落的。她从来就没有爱过我，一直都是我一厢情愿。

　　"后来我就决定，我不会再爱你们这些艺术家了。你们的世界里，首先想到的是你们自己，然后是这个世界。你们满世界跑，却忘了身边人的感受。"

　　"不对不对，你又一棒子打死了所有的艺术家。"我说。

　　他沉默起来，像风平浪静的海。

　　他总说："艺术家们都太浪漫。我的梦想就很简单，10张小桌子，开个露天的小餐馆，做点小本生意就好。"

　　"我迷恋岛屿，撒丁岛我就很喜欢。植物遍布大地，有美丽的粉红色沙滩。人们没有功利心，也没有虚荣心。名声与钱财对我来说并没有那么重要。"埃马的愿望并不大，跟大多数意大利人一样。

　　"但是一定要在海边。最好是地中海的海，带着阳光的味道，还有海风、沙滩，你可以闻见海鱼的香气飘荡在空气里，那是人间多么美妙的事啊。"

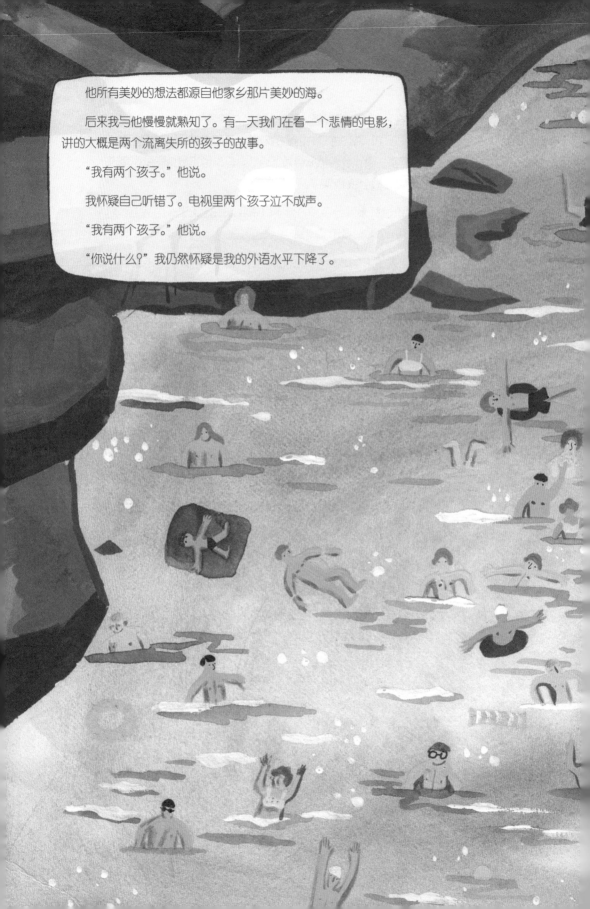

他所有美妙的想法都源自他家乡那片美妙的海。

后来我与他慢慢就熟知了。有一天我们在看一个悲情的电影，讲的大概是两个流离失所的孩子的故事。

"我有两个孩子。"他说。

我怀疑自己听错了。电视里两个孩子泣不成声。

"我有两个孩子。"他说。

"你说什么？"我仍然怀疑是我的外语水平下降了。

"我没有跟别人说过。"

在我确定没有听错以后，我脑子里升起一连串疑问。

"为什么不跟他们生活在一起？不会想他们吗？妈妈现在在哪儿？"

"我打了她，可是是她背叛我在先。我太爱她了，我想我的孩子们，可是我不能见他们，法律把他们'保护'起来了。除了每个月给他们打钱我无能为力。"他说的时候眉头紧皱。

"就是我的初恋。"他好像要哭了，"我真的特别想他们。"他说完转头回了自己的房间。

我仿佛看到了他的悲伤，比海更大，更深。

埃马的海，永远都波澜不惊。

有一天我回家兴冲冲地跟他打招呼，他的反应却有些木讷。他在收拾自己的行李，衣服一件件叠好，全是黑色。

"埃马，埃马，今天我们做朝鲜蓟来吃好不好。"

埃马一脸悲伤地看着我，"我奶奶过世了，我待会儿就要回南部。"

"我很抱歉。"我去拥抱他。

"一个月前她生病了，90岁了啊。"他仿佛说得很轻松，"我都已经习惯了，走到我这个年龄，已经参加过好几场葬礼，两个叔叔、外公外婆和爷爷。从今天起我祖父辈的人全都走了啊。"

"那你……伤心吗？"我问得小心翼翼。

"嗯，现在我不哭，可能我见到奶奶遗体的时候就会哭，我不知道。但是如果你很早就做好心理准备的话，对自己的伤害程度会减少很多。"他折叠手里的衣服，床头柜的台灯发出微弱的光，照得他俊朗的侧脸有些忧伤。

"人生不就是这些鸟事。经历得多了，最后心坚硬成一颗石头。"他说得云淡风轻。

他参加完葬礼回来，笑逐颜开。日子又平平和和地开始了。

我知道，他的世界里有一片海，悲伤的海，明朗的海，酸涩的海，汇成一滴泪。

每个人心里都有一滴泪，如海洋那么深远。

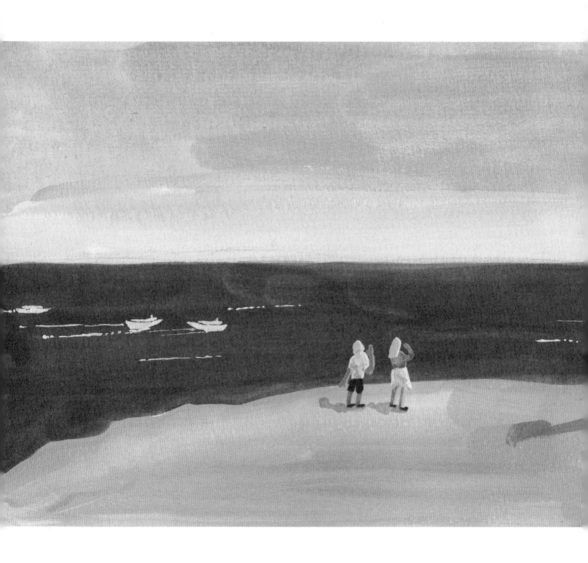

意大利南部海滨城市，滨海波利尼亚诺

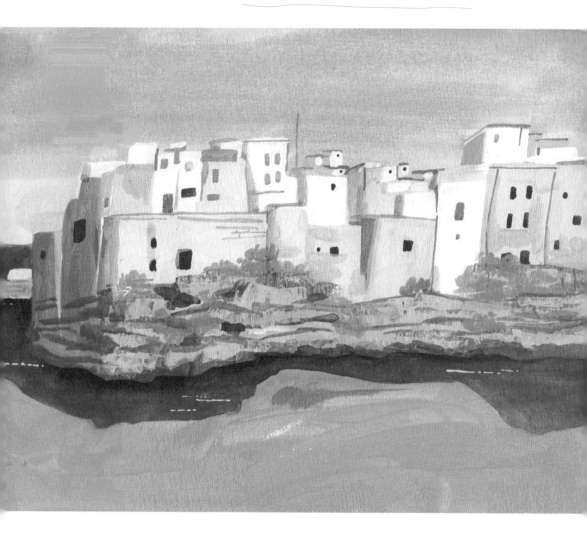

西西里是个令人神往又诗情画意的小岛

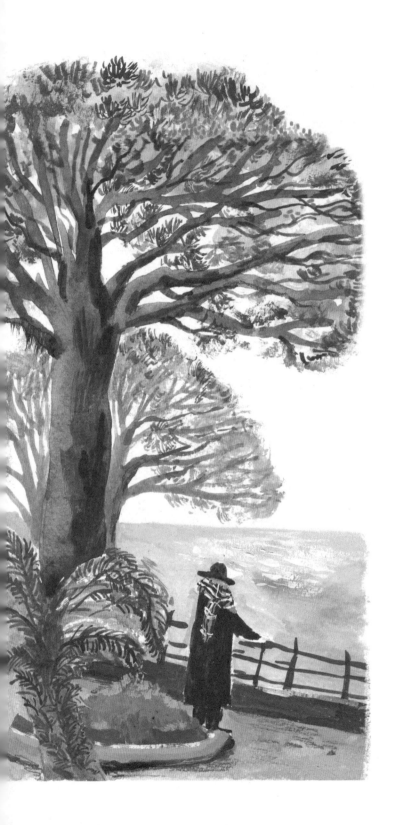

孤独

我在锡拉库萨遇见一位老人。他望着远方的海时，我仿佛从他身上看到了莫大的孤独。他久久地扶着那木栏椅，直到我画完，他才离开。

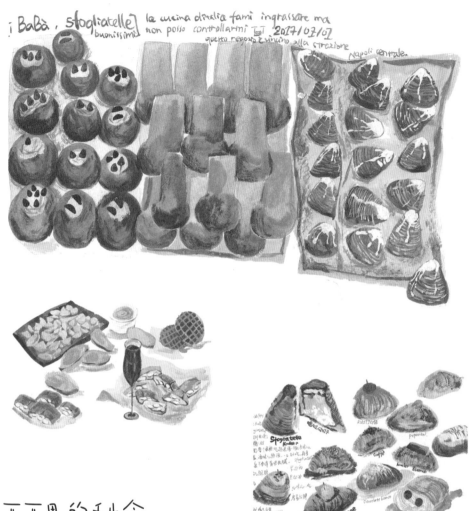

¡ Babà , sfogliatelle] le cucina d'italia fami ingrassare ma
buonissimo non posso controllarmi 2017/07/07
questo regozo è vicino alla strazione
Napoli centrale.

Sfogliatelle
Kulter

西西里的甜食

此时此刻，我正坐在西西里的卡塔尼亚附近的酒吧里喝咖啡。晌午时分，阳光透过玻璃夹板倾泻到我的咖啡杯上，酒吧里正在播放Nowhere Man，看来老板娘是Beatles的忠实粉丝。经典永远不过时。吧台的柜子里，满是西西里甜食的香气。

[la specialità di sicilia]
Ma ho dimenticato il nome......
AMALFI 海岸的含风味小吃啦......

离开西西里的邮轮

　　听说从墨西拿（西西里岛的城市）到萨莱诺（意大利南部城市，位于那不勒斯附近）有一艘巨轮，10小时航程，沿途是苍茫无际的大海。为了证实这一点，我一早出发去港口探路。沿路是一条蜿蜒的小道，到达港口时，才发现那里荒凉得仿佛无人生存。

　　大概夜里11点，我步行从旅馆出发。独自走过白日里摸索过的漫长小道，天上疏星几点，那个季节里西西里的风仍有些冷。

　　到达港口时，才见到港口的夜比白日里繁华许多。而后买票登船，仿佛自己跨上了诺亚方舟。夜里在船舱里独坐，闲来无事，便又拿起本子画画。这一举动吸引了值夜班的服务生，他对我画的东西饶有兴趣。他过来观望几次以后，我竟然得到一杯免费的热饮料。

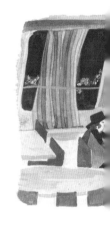

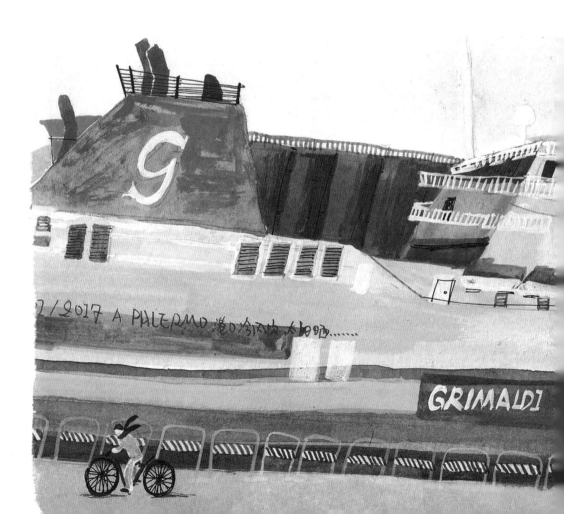

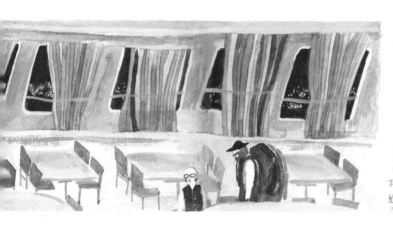

Sistemazioni Veicoli Accessori

Formula: ORDINARIO
1 Passaggio Ponte (Bassa Stagione) 26,00
 1 Adulti Ordinari 26,00

Tasse, Diritti, Spese e Supplementi
Booking Fee 8,00
Sovrapprezzo Biglietteria 15,00
Tasse, Oneri e Supplementi 4,00
 Totale 26,00

Importo Totale EUR 51,00

Forma di pagamento: CONTANTI

Stampato da P2 - 04/01/2017 21.44
Agenzia CTBMMN Timbro Ag

BIGLIETTERIA MOLO

接到餐厅服务员一杯充满暖意的梨汁
是原的 大概就是具有清神作用。(或·对）
在瓦有川)

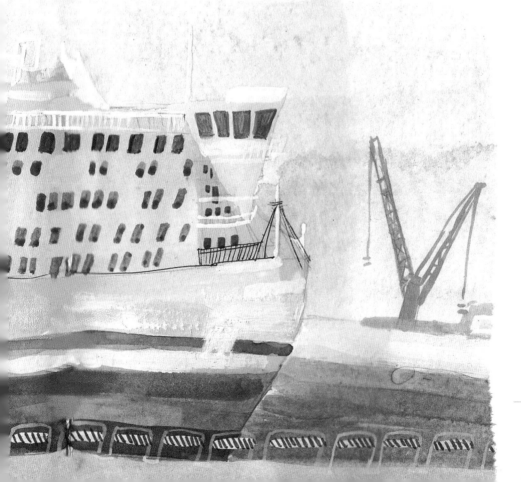

西西里的故事

71

用等待的时间画完一幅画

红色的博洛尼亚

　　博洛尼亚的冬天，天光是清冷的，石板路微微泛起光，这个时候你只需要骑上一辆车，就可以跑遍博洛尼亚的大街小巷。对了，享有"插画界的奥斯卡"的博洛尼亚插画展就是在这个城市举行的。每年组委会都会收到来自世界各地的优秀作品，数量可达几千件，最终入选的却只有五十多件。进军博洛尼亚插画展，大概是每个插画绘本作者的梦想。现在，让我们骑上车，去感受一下这个红色的城市吧！

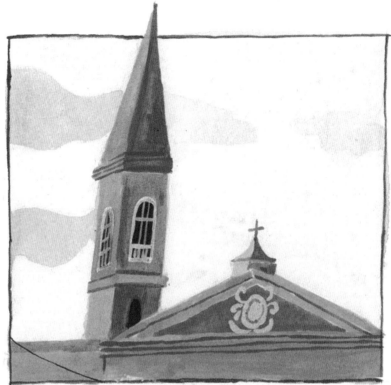

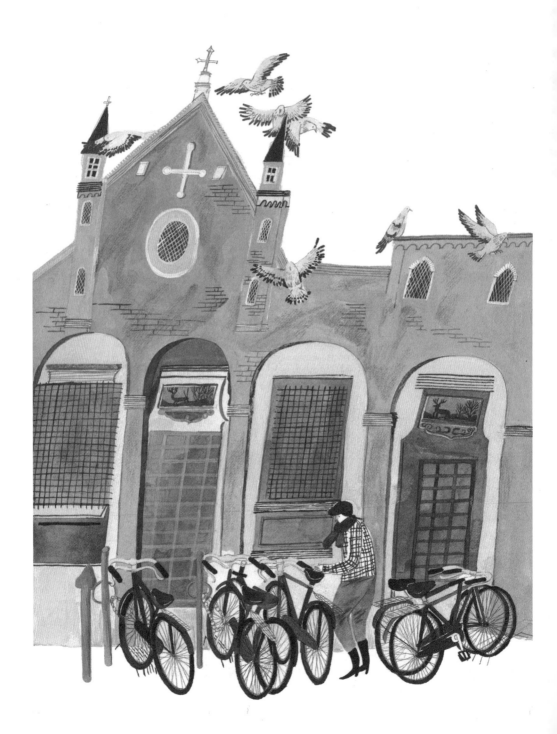

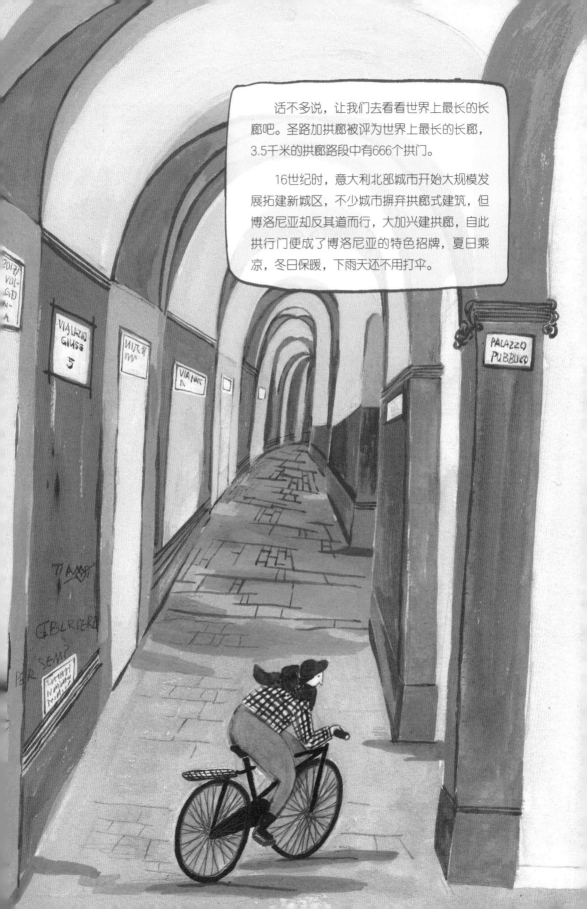

话不多说，让我们去看看世界上最长的长廊吧。圣路加拱廊被评为世界上最长的长廊，3.5千米的拱廊路段中有666个拱门。

16世纪时，意大利北部城市开始大规模发展拓建新城区，不少城市摒弃拱廊式建筑，但博洛尼亚却反其道而行，大加兴建拱廊，自此拱行门便成了博洛尼亚的特色招牌，夏日乘凉，冬日保暖，下雨天还不用打伞。

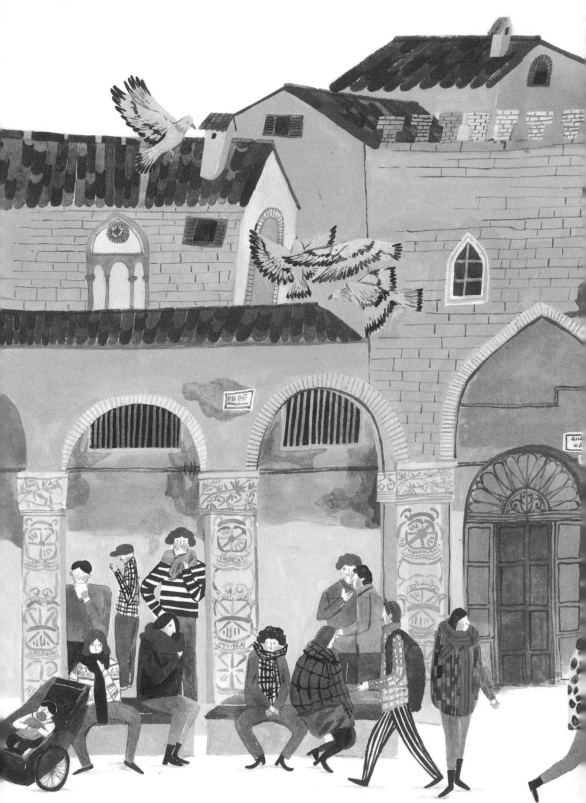

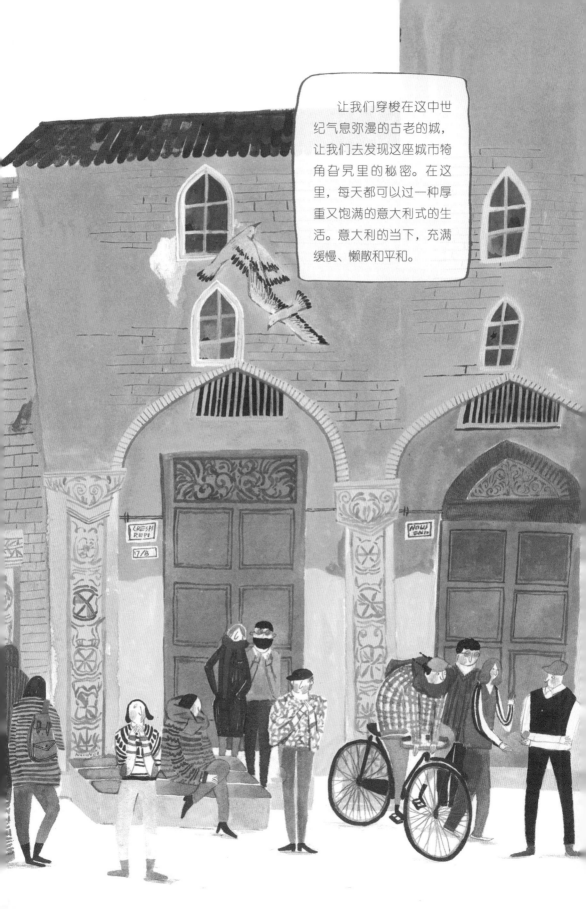

让我们穿梭在这中世纪气息弥漫的古老的城，让我们去发现这座城市犄角旮旯里的秘密。在这里，每天都可以过一种厚重又饱满的意大利式的生活。意大利的当下，充满缓慢、懒散和平和。

当然，平静的日常偶尔也会被打破。生活总是出其不意，处处充满"惊喜"，比如在某个风和日丽的午后——

骑车回家来却突然发现家里遭了盗贼，当你看到满屋子乱七八糟堆满的衣服的时候，你平和的心突然沉沉地坠了下去。

索性已经是月底了，对"月光一族"的人来说是不必担心什么的。

对了，不必想着去报警，因为对于偷窃这样的小事，警察也起不了什么大作用。

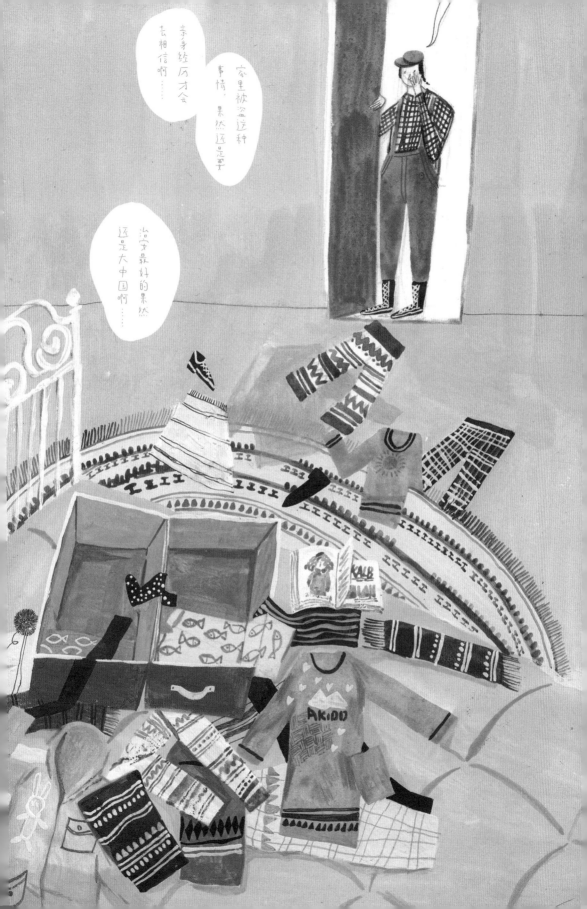

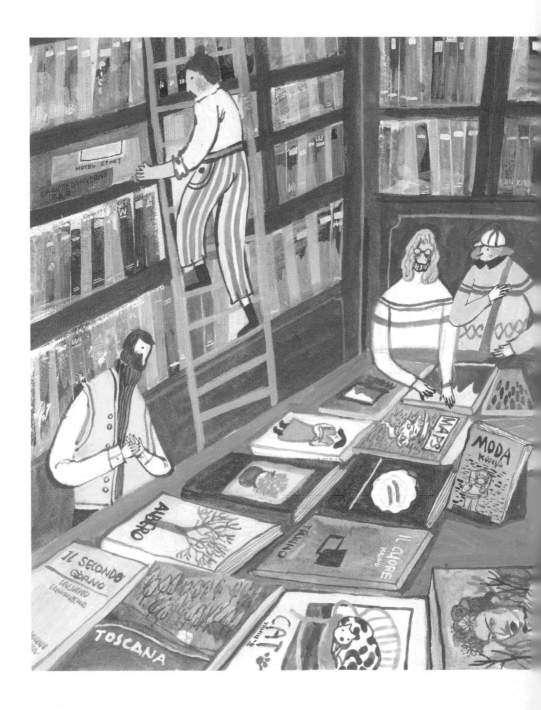

博洛尼亚大街小巷的书店

如果从网络地图上俯视博洛尼亚，市中心就是一个半径只有1.5千米的六边形，然而在这一小块面积里却隐藏着大大小小20多家书店，博物馆和美术馆也竟有30多个。

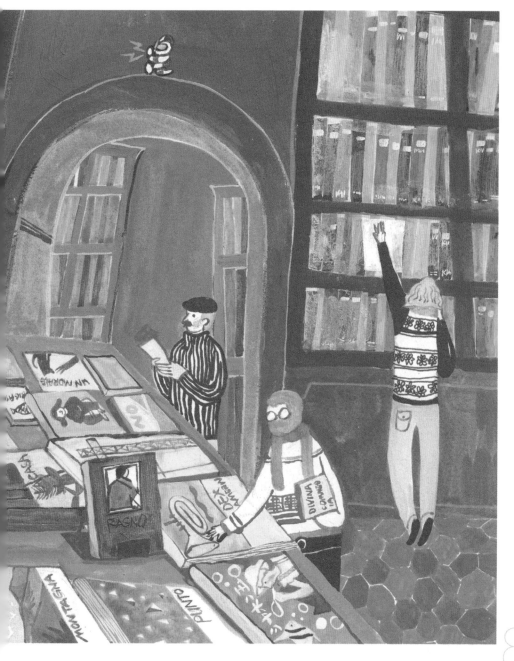

八米签售会

2018年3月26日。

　　一年一度的童书展又来了。博洛尼亚又来了世界知名的插画师、作家和漫画家，你可能不知道，或许坐在你对面吃饭的那个陌生人就是英诺森提（绘本家，佛罗伦萨人，代表作《木偶奇遇记》《房子》）或者曹文轩，或者某个你崇拜的偶像而你不知道他的长相，因而你也许会错过一次跟偶像索要签名的机会或者跟他合影闲谈的好时光。中国绘本画家几米也来到这里举办签售会，现场可谓热闹非凡。这些事常常发生，博洛尼亚虽然小，却常常有大人物光顾。而你总是在当天的报纸或电视新闻里知道自己错过了他们。而我曾经就在常走的路上撞见过当时的葡萄牙总统。

小艾从北京远道而来就为了童书展，那天她带来了她的插画师朋友们，我因而也认识了很多新朋友。书展那几日，作为一个已经在博洛尼亚待了大半年的人，我做起了专业向导，带他们吃正宗的比萨、意式饺子，俯瞰博洛尼亚全貌。

有一天晚上，我带他们去听当地最时尚的音乐会。舞台上灯光迷离，沸腾的现场让我们的小世界各自爆炸。小艾突然告诉我："我又找回了自己。"

我们从酒吧里出来，音乐会仍在继续。这几条街灯红酒绿，意大利人总是在夜里喝酒，他们举着高脚杯，谈天说地，他们实实在在地生活着。我们看着他们。二十几岁的我们，喝酒、唱歌、约会，告别旧人，再遇见新人。生活如此丰盈。

明涅蒂广场（Piazza Mignetti）上座落着的
马尔克·明涅蒂像，是为纪念这位伟大的财
政部长，因为他首先实现了国家预算的平衡

体验一种蜗牛式的办事效率

　　意大利确实是一个浪漫的国家，如果跟一个意大利人谈恋爱，那你每天都可以吃到各式各样的蜜糖，甜言蜜语必不可少，这是他们"浪"的表现之一。至于"漫"嘛，举个例子说，有一次我去售票处咨询信息，前面排了一位正在退票的女士，而那位售票员爷爷居然让我去对面的酒吧里喝一杯咖啡再来，他的理由是这位女士办理退票手续需要半个小时。

我一生所有的耐心与好脾气全让这个任性随意的国家磨炼出来了。

而他们所有的效率可能都用在赏花喝咖啡上了。

初春盛开的槐花树，慢下来，就能拾入美好

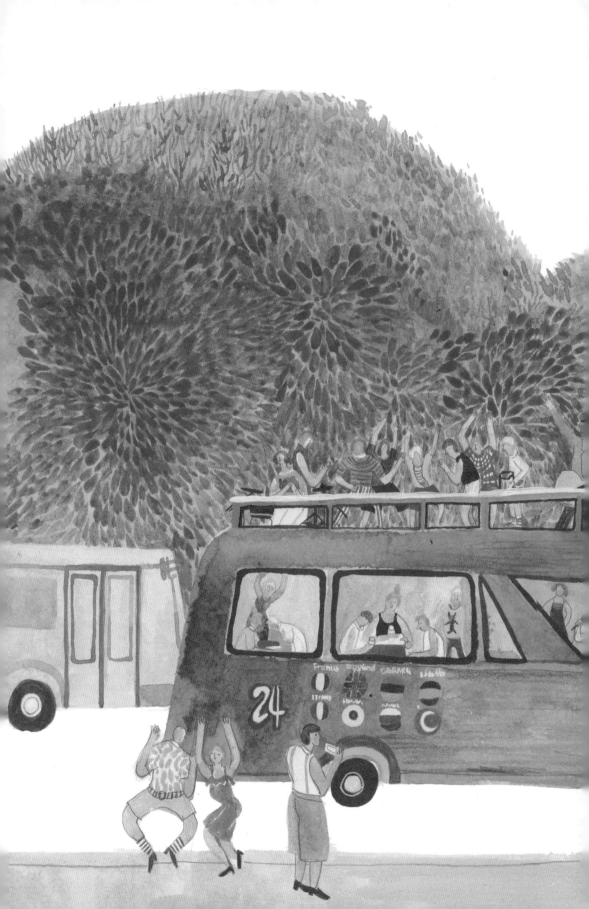

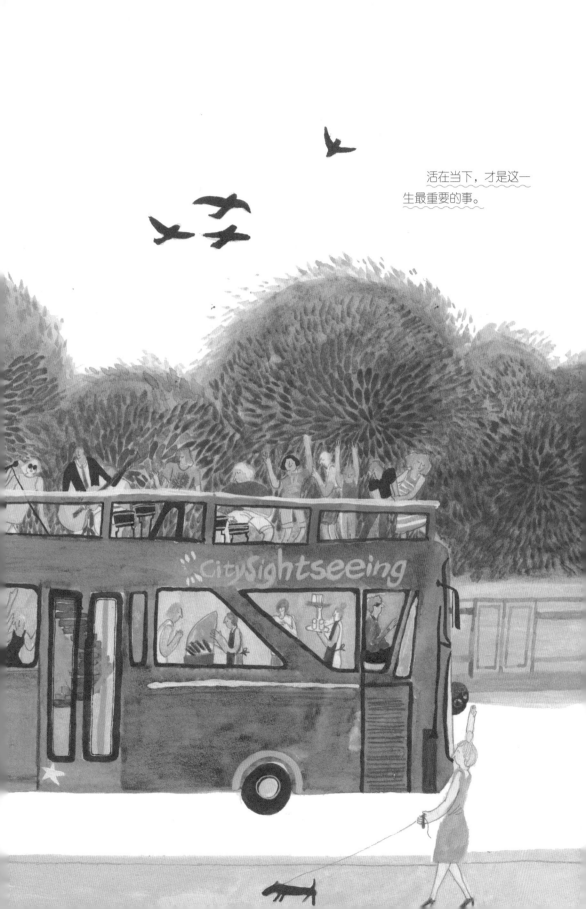

活在当下，才是这一
生最重要的事。

快乐的失败者

生命不存在意义。这是埃里克的人生哲学观。

埃里克是我在博洛尼亚的房东。我从认识他的第一天起就知道他跟别人不一样。

他每天在家找10遍手机，20遍钱包，100遍钥匙。他开车，像开赛车，喇叭音量调到最高，迪斯科舞厅的音乐会传到"千里之外"。坐他车的时候，我常常有种飞驰在"人间炼狱"的感觉，而之后的安然无恙，会让人觉得重获新生。我仍是感激他的。

他的工作很自由，他在剧组做后勤，偶尔跑龙套。这份工作很轻松，工作时间也相当少，所以收入不高，他的另一份收入是我和室友亚历山德罗的房租。这样他的生活也算过得如鱼得水。

埃里克有时候也会在工作上遇到瓶颈。老板对他的工作并不是很满意。他心情不好的时候就不说话。

平日里他总是红光满面，留平头，大胡子也刮得干干净净。张嘴就笑，是个乐天派。

他喜欢跳舞，因为跳舞可以带给他快乐。

某天他出门的时候忽然跟我说"对不起"，然后从10米开外的地方给我一个飞吻，又潇潇洒洒地挥手而去。我是丈二和尚摸不着头脑，无缘无故我还能收到道歉？直到下午茶时间我去冰箱里找吃的，那盒400毫升、我才买来的巧克力酱，骄傲又落寞地躺在空空的冰箱里，白色的瓶盖上用红笔记号笔写着"对不起"，显然这满满一瓶巧克力酱已经空了。

他做事总有些神经质，这是他的风格。就是这样一种行事风格让他在工作上差点被解雇。

有一次，他丧着脸回来，我问他出了什么事。他沉默地叹口气，不答。

过了许久，我说："你该剃胡子了，不然就长满整张脸了。"

他忽然盯着我看，眼睛里布满血丝，仿佛只要说一句他就会哭出来。

快乐的人也有不快乐的时候。

"每个人都说我做得不好。"他说。我知道，他是工作上碰到了困难。

有时候他会忽然黯然神伤起来。

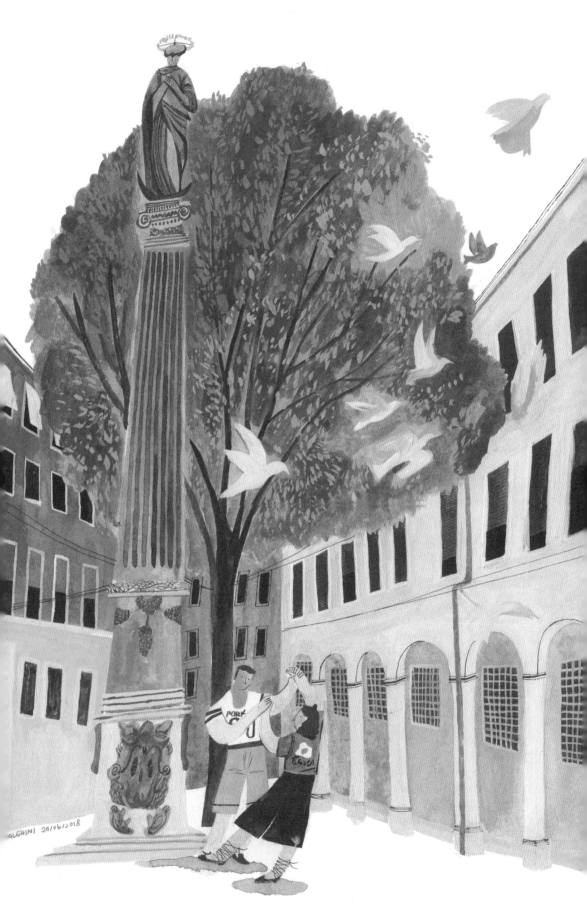

"我的露琪亚，你这两年走来走去，外面的世界很残酷吧，像我这样的人很快会堕落吧。"

他突然沮丧的时候我就不说话，因为我知道，第二天他的情绪就会好的。

有一天晚上他拉我去迪斯科舞厅跳舞。

"为什么你们不跳舞，跳舞是一件很开心的事情！你要学会跳舞，我的露琪亚！"他举起我的手要我跟他一起摆动。他慢慢地就跟这一片红的蓝的灯光融到一起了。迪厅里全是黑色的影子，我马上就找不到他了。

他快乐的时候就喜欢跳舞。在家的时候也是，家里有个扬声器，效果跟迪厅里的差不多。不去迪厅的时候他就在家里蹦。

他总是跟我说："我的露琪亚，请你不要想着很久以后，请你想着今天和明天。"

那段时间我正在跟男朋友谈恋爱，因为异地，我们常常电话联系，并且我说暑假就去找他。埃里克常常用鄙夷的眼光看我，他说："你根本不会知道等到夏天会发生什么。从现在起到夏天有整整三个月时间，你不知道这三个月里事情会怎样变化。"

It's important that today you enjoyed yourself.（重要的是享受今天。）这是他的至理名言。他做事情永远没有长远的计划。

过了一阵子，他忽然又变了一个人。我几乎每天都可以看见他头上飘着一朵乌云。他阴晴不定的情绪变本加厉。

有一天，他耷拉着脸跑到我房间里来跟我说："露琪亚，我被解雇了。确切地说是我们这个剧组解散了。"他把脸埋在自己的大胡子下面，他的胡子长长了，他的脸不再是那张干净的脸了。

"我就是一个失败者，彻头彻尾的失败者。"我说不了什么安慰的话，只好过去拥抱他。

他现在没有工作，完全靠我跟亚历山德罗付给他的房租来生活。

不过几天后他好像就不在乎有没有工作了，他在乎的仍然是"今天我有没有被阳光滋润，午餐我有没有吃到新鲜的奶酪"。

我跑来跑去时总要带上速写本，这里是我在阿姆斯特丹的乡下农场

他头上的棕色卷发现在可以堆成一个草垛了，两鬓的发根连着胡子包围了半张脸。这样别人看不见他的脸，就看不见他的世界。

埃里克的生活很随便，随便做饭，随便喝酒，随便跑路。

他活着，仍然只活在当前这一秒。

我跟他成为室友的时候，他在经历失恋。他的房间里总是烟雾缭绕，总是躺在床上睡觉。他失业的这段时间，仿佛又回到了失恋的状态。他说自己是生活的失败者。

有一天他问我："等你完成学业你去哪里？"

我摇头，对未来一无所知。"我不知道。"

"亚历山德罗要走了，他在找房子，再过些日子他就要搬出去，跟他的女朋友一起住。"他有时候会忽然沉默，他沉默的时候我其实会害怕。亚历山德罗虽然作为我们的另外一位室友，但从来不参与我们的集体活动，因而我似乎并没有感到悲伤。

"我可能也要走了。"他说。

"你去哪里？你要留我一个人在这个家里生活？"我忽然有些生气。

"我知道这样不好，我也不愿意一个人生活。可我必须出去。我不知道，可能去非洲，可能去中国。"

"去中国？"我觉得埃里克今天又疯了，"你不会讲中文，你的英文又很烂，你去了怎么活？"

我想了想又觉得事情可能没有那么糟糕："噢，你可以去做意大利语外教，中国市场上缺外教。"

"薪水好吗？"他立马就问。

"据我所知，应该还不错。"我看着他的脸，浓密的胡子里只剩下一对眸子还闪着微光。

他若有所思，转身打扫房间去了。

这一次，他不会是认真的吧。

他当然不是认真的，第二天他的日子又过得风生水起。去泳池晒太阳，去酒吧喝酒，去迪厅跳舞。他还是原来的他，依旧可以没心没肺地快乐，就好像根本没有发生过失业这件事。

又有一段时间，他嚷嚷着要和我结婚。

"我的露琪亚，你一定要记得，我40岁，也就是你35岁的时候，我们就结婚。"他第一次跟我说的时候，我差点没把在嘴里咀嚼的食物喷到他脸上。

后来我就慢慢习惯了，他的结婚不过是随口说说。于是我就顺着他说："嗯，我35岁，你40岁，我们就结婚。"

有一次，我们一起逛宜家，他在离我10米远的地方大声跟我说，"嘿，露琪亚，我喜欢这个装饰风格，等我们结婚的时候，我们就把家搞成这样。"我当场"石化"，"好，你决定，我什么都听你的。"

旁边一个金发阿姨用一种奇怪的眼神扫了我这个中国人一眼，然后又看看埃里克，旁若无人地走开了。

"请放弃你那个远在他乡的男朋友。"他对异地恋有极大的偏见。他总是说："今天是今天，明天是明天，我们把今天愉快地结束掉就好了。你们既然开始交往，就应该住到一起。一起享受鱼水之欢，一起做尽浪漫又快乐的事。"

他的女朋友，十个手指头是数不过来的。难怪他现在依然是"光棍"。

他在无所事事地游荡了一段时间以后，又开始焦虑起来。他似乎觉察到这样不好，却又对自己无能为力。

那段时间他过得很不好，我跟亚历山德罗都不知道该怎么帮他。

有一天晚上，我跟亚历山德罗去喝酒。埃里克硬要来凑热闹，他喝醉了以后就发疯似的去撕墙上的布告，我们都没有去拦他。

一路上他都不说话，任我们怎样找话题，他总是神游在外。

"埃里克！你今天在哪里？！"看他丢了魂的样子，我忍不住冲他吼了起来。

"我总是给自己制造麻烦。"这一次他说得有些绝望。

不过他是打不死的甲壳虫，第二天他又高高兴兴地跟网友约会去了。

后来那几天，他还是每个晚上都出去喝酒，去俱乐部跳舞，他的生活好像依旧有滋有味。

直到有一个晚上，他突然语重心长地对我说：

"我的露琪亚，你不能跟我结婚。我这一生过得浑浑噩噩，而你有你的远大前程。"

我没有理他，因为我知道明天他又是一条好汉。

但这一次，我错了。

第二天我醒来的时候，收到他半夜给我发来的手机留言："我亲爱的露琪亚，我去中国了。等你从意大利回来的时候，我们在中国见。"

他总是有能力做出这种超出常人以外的事。我愣了好久，终于想到可以回复的词：

"祝你好运。"

我住在埃里克家的那段时间，我们总是活在航等交错里

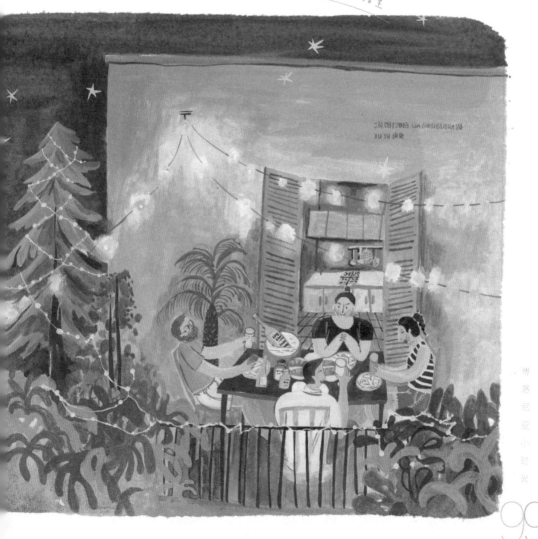

那年夏天，我、埃里克和亚历山德罗常常去家
附近的公园晒太阳。意大利人喜欢太阳。他
们爱把草地当成沙滩来使用

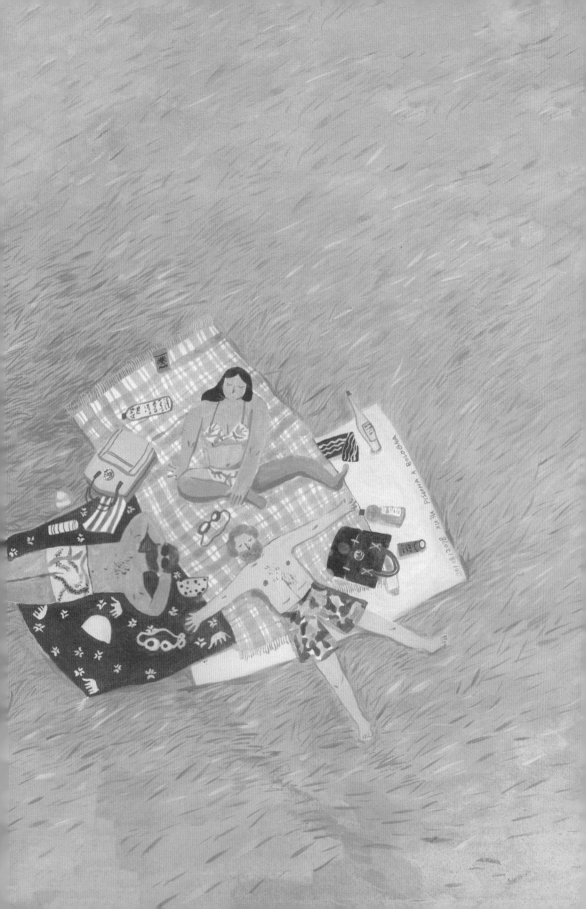

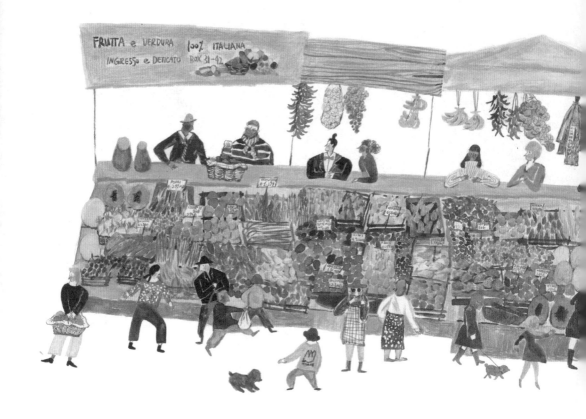

人生就是要学会告别

这几年我总在奔波流浪，旅行、学习、工作，颠沛流离，而极端自由的空气与环境又让我沉迷于这样一种状态。

我想起当初告别托斯卡纳来到博洛尼亚的那一天。

所有的告别日都是阴雨沉沉，好像冥冥之中是为了契合那么一种氛围。

我的好邻居罗莎早早给我备好了牛角包、干奶酪，还有一杯热的浓缩咖啡，又备好一些曲奇饼干，叫我带着路上吃。

前一天晚上她为了与我告别，与她丈夫特地给我做了一顿丰盛的晚餐。

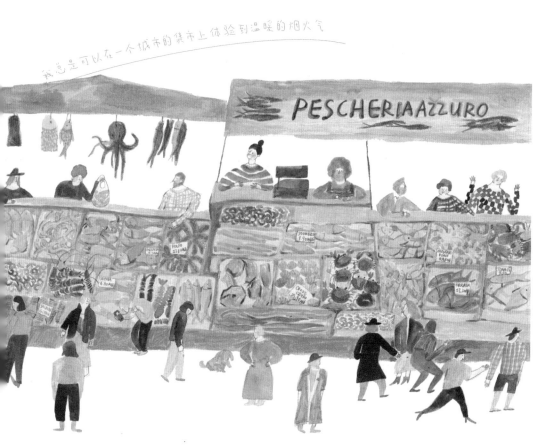

我总是可以在一个城市的集市上体验到温暖的烟火气

这一顿，为了纪念我们住在托斯卡纳这一年的伟大友谊。友谊不会结束，而在一起的时光要真真切切地结束了。罗莎作为一个西西里人，热情好客的性格在她身上体现得淋漓尽致。跟她做了一年邻居，大事小事也没少麻烦她。

有一次她跟我聊起生活的时候说："到了我这个年纪，唯一的愿望，就是希望你们年轻人好好走下去。"

她今年52岁，有两个孩子和一个孙女。她总跟我说："你们年轻人啊，一定要往前看，就算是我这一把年纪的人了，生活也还总是向前的。"

从她那里我总可以看见生活的希望。

我们相拥告别，她松手的那一刻，突然要哭泣。

好像人总是在这样的相聚离别里走过。只是很多年前我不懂，"分别"这个词意味着什么。

房子真是羁绊一生的问题

多次搬家的经验让我接纳一个城市的速度越来越快，一周，足够了。

在找到新家之前我住在一个朋友家里。房子实在难找，酒店又十分昂贵，只好厚着脸皮住到朋友家。虽然朋友表示非常理解，也处处照顾周全，但我仍然从心底抗拒这样一种寄人篱下。

那几日，除了吃饭和忙碌开学事宜以外，就是找房子。一边浏览着各大网页的租房信息，一边打电话，一边从脸书上写信息给房东。意大利人散漫成性，恰逢周末，打去的电话总是被回复对方忙碌，写过去的信息也极少被回复。

当然，也要时刻关注中国留学生的微信群里挂出来的租房信息。房子总是在信息挂出来后的一小时内被抢空。中国学生向中国学生提供的房子，是要收中介费的，中介费是一个月的房租。好像这是一种约定俗成的挣钱方式。

出门在外，可不是所有的中国人都帮中国人。

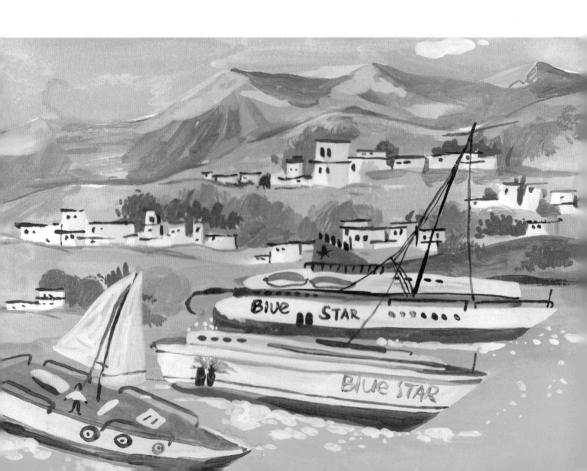

那几日我每天睁眼第一件事就是看今天有没有房东回复。大部分消息石沉大海，偶尔收到几个有礼貌的回复，也都是"非常抱歉，我家的房子已有人预订"之类。

我住在朋友家的时候，他就睡沙发。我实在不好意思再将这种日子延续下去了。

朋友看懂了我的心思。他说："你再多住几天，月底搬走。反正我一个人也无聊。"他性子喜热闹，一个人住他反而觉得孤独。我来了，他宁可睡沙发也觉得好过一个人住。

隔天一早，好不容易约到三处房子要去看。

第一个是中国人的家，我在留学生群里看到的信息。

在我去她家的路上，我便收到了回复信息："同学，上午有个女孩儿带着押金来的，她已经把一整年的房租都交了。你回去吧。"于是，这第一个家没了结果。

另两个是意大利人的房子，其中一个房东没有在约好的时间出现，打电话又无人接听，于是不了了之。在意大利，我早就习惯了被放鸽子，所以也不生气。

至于第三个，看房时女主人态度冷淡，她室友又急于把我送出家门，我也就没再问下去。

正在垂头丧气时，中国人的群里又跳出一条信息来：中国街出租一个单人间，有意向请联系。我应该是第一个打电话过去的人。

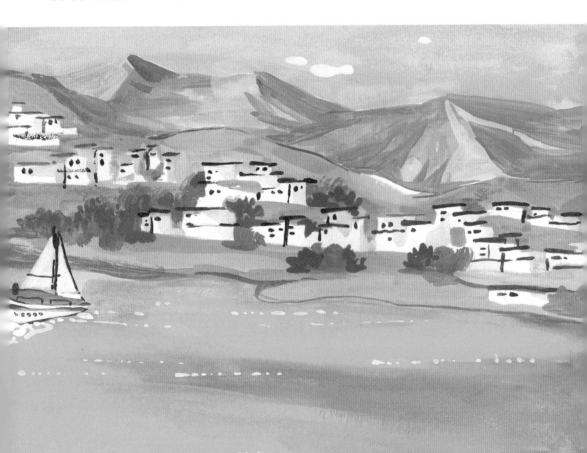

"喂，您好，我看到您的租房信息，请问我明天能去看房吗？"我说完就改了口，"抱歉，我能现在就去看房吗？"

房东对我急切的心情有点惊讶。

"行。"她说。

我挂了电话就寻着她发来的地址飞奔过去。

这个房子位于唐人街，自然楼下都是中国人开的店，置身其中仿佛回到了中国。

房东为我开门。我端详着家里的角角落落。

床是欧洲二三十年代的公主床，有些复古，写字台是宜家家居的简约风格，墙壁的颜色是西瓜红，床头挂着中国刺绣的"福"字，女主人的这种搭配，既有点中国风味，又保留着欧洲传统的味道，还有点日本家居小森系的感觉。我连连夸她的房间好看，她听得心花怒放。我心里想着：可怜我这个流浪人，千万要让我住下来啊。

再往别处转一转：衣柜有些旧，斑斑点点的划痕证明了它确实是个老古董，拉门也总是卡在轨道里，得用点力气才能滑动。转身出来是厕所，洗衣机挨着门，导致门只能半开，淋浴喷头的水像是挤出来的，抽水马桶后面水槽箱的盖子无影无踪。

从厕所出来，便是走廊，左手边是室友的房间，本来是连着过道的客厅，因为大所以用三夹板隔开成了独立房间。所以他房间的情况是不隔音，还漏风。房间的门口挂着基督祷告图，红框黑字白底。

到了客厅，一张更大的耶稣祷告图跃入眼帘，在这张图上，红字白底清清楚楚地写着每月祷告日日期。一股怪异的感觉涌上心头。

然而在这样一个关头，我也无暇顾及这些了。

"按我们说好的，这是第一个月的房租。"我掏出现金给她。她很高兴。

这下，尘埃落定。我终于也可以缓口气了。

虽然跟理想中的房子千差万别，但毕竟是紧要关头，先将就住着。等过了这段租房高峰期再去看其他房子。

尘埃落定，终于盼来一个落脚点。人总是能等来柳暗花明的。

曾经有人告诉我，只要在心里说"闪闪发光"，只要闭上眼睛说"闪闪发光，闪闪发光"，就会有许多星星出现在内心的黑暗中，变成一片美丽的星空。

　　我理想中的房子是那种欧洲中世纪的老楼，楼下是咖啡吧，闲下来的时候就能去聊天晒太阳的那种。理想归理想，我们要有勇气接受现实，并朝着自己的理想不断前进才对。我总是这样安慰自己。

意大利人的早餐和厨房角落

房子风波

朋友说，最近的生活，好像有人给了你颗蜜枣，又突然捶了一棒。

我说，生活从来如此。

我刚搬进来的家，房东是中国人，在意大利定居快十年了，房子是她从意大利人手里租来的，她十年前跟意大利人签的合同。十年前的物价跟现在不能比，十年前房价低，而今满世界物价疯涨，世界大变样。

她有合同在那里，付给意大利房东的房租仍然是十年前的。现在她自己给别人做保姆，吃住都在她主人家，自己的房间空出来，就转租给我们这些中国留学生。所以她算得上是个二房东。二房东在意大利是不合法的，但是没有人会举报。中国留学生找房子难，大部分留学生的语言不好，煮饭做菜油烟味又大，要找意大利当地人的房子是有些难的。所以一旦有华人的房子空出来，信息发布出去往往要不了一天就会宣告"售罄"，特别是赶上开学季。

所以，她以现在的房价转租给我们，从中当然要捞些油水，不过这些都无可厚非，谁还没有个赚钱的法子呢。至于租房合同，由于她是个二房东，合同是无法签的。

于是当我搬进去的时候，我们就达了口头协议：大家出门在外，都不容易，不签合同，房租可以稍微便宜点，但是冬天不允许开暖气。我是南方人，我在江南住了二十年，早就习惯了南方那种锥心刺苦的冷。所以并没有觉得这一点要求有多过分。出门在外，大家互相体谅一点就好。

新生活太太平平地过了一周，房东太太也时不时地回来看看，嘘寒问暖。为了表示我的谢意与热情，我也常常做了好吃的来迎接她。

一周后她仍然常常回来。她总是有很多信件要收。她的信件放在我房间，我的房间原本是她自己住，现在我把房子租过来了，她仍然常常往这个房间里堆东西，我忽然觉得自己的生活受到干扰。

有一次，我推门进家，见她四仰八叉躺在我床上跟自己儿子视频，我差点没把眼珠子翻到后脑勺。

我竟然没有勇气告诉她，这里现在是我的房间，没有我的允许你不能进来。我知道这段时间房子不好找，现在跟她理论总是我理亏。

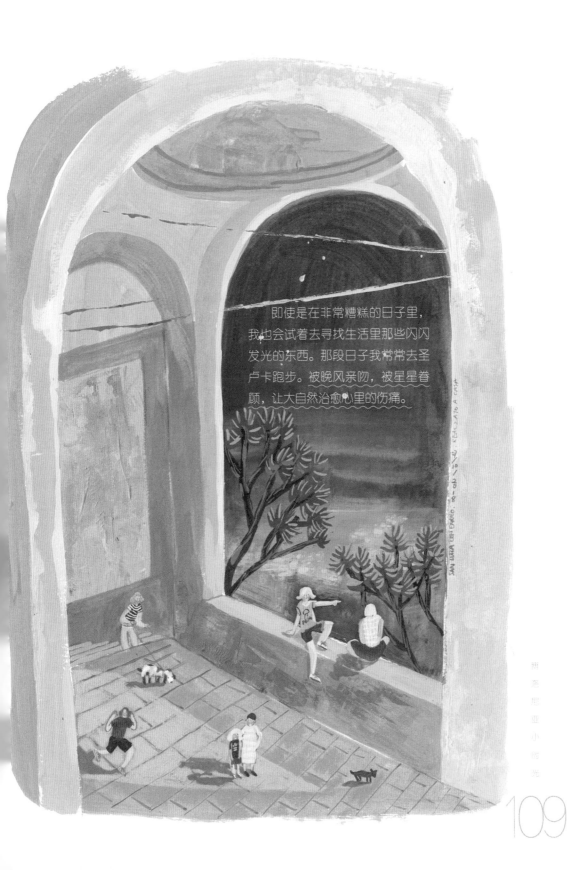

即使是在非常糟糕的日子里，我也会试着去寻找生活里那些闪闪发光的东西。那段日子我常常去圣卢卡跑步。被晚风亲吻，被星星眷顾，让大自然治愈心里的伤痛。

后来我的房间她仍然常常进来，也不敲门。有时候我想多赖会儿床也没办法。我找不到其他住的地方，只好默不作声地将就下去。

有时候我看看墙上耶稣受难的海报，在胸口比个十字：阿门。

一周后，我的新室友来了。他跟我一样，是初来乍到的中国留学生。他走的租房手续自然也跟我一样，只是口头协议。

新室友在这里住了一周以后突然问我："你交房租没？"

"我月初第一天就交了啊。"每个月第一天早上二房东准时来收租。

"那她三天两头来，我以为你欠着她的债。"室友冷冷一笑。

我可能真的欠她的债。

有一次，一个朋友来寄宿，住一晚就走。浴室的流水声哗哗不停，二房东刚好来巡查。老远就听她在喊："你们水也省点用啊，洗澡洗十分钟要浪费很多水的。"我"嗯"了一声，左耳朵进，右耳朵出。

万万没想到，她临走的时候告诉我们说："下次你们朋友来住，十欧元一晚上，这些都是要收费的。"

室友被她气得一句话也说不出来。

又有一次，我长途旅行回家，室友告诉我："你不在的时候，她来你房间睡觉，床单都没换，第二天一早就走了。"室友冷冷地打趣我，"我说，你怎么不问她要房租。"室友的话弄得我心里堵得慌。

这样的日子持续了快两个月。

有一天，我在暮色里醒来，心是空的，好像被悲伤灌溉。

刚买来的脚踏车，停在楼道里被人扎破了轮胎。这边没有固定的停车位子，上楼电梯太小，自行车容不下，只好把自行车放在外面天天接受冷风摧残。

每每想起这些乱七八糟的事，心中的悲伤就汇成大海。

我以为我解决了房子这个大事，煮个饭一日三餐可以安安稳稳地解决掉。其他的，得过且过。

室友却过不了我这样的日子，他看着满屋子的东西，总是跟我说："这个房子，我们既然已经租下来了，就有权利将它美化，并且这满屋子都是她的东西，我们的东西往哪里放？你愿意在一个乱七八糟的家住下去？"

于是我们开始整理起家来。

我们把所有房东的东西都安置到一个角落。恰逢年底，整理家务也是理所当然。

我后来找到了埃里克的房子。从上往下是埃里克。我。室友埃马和我们的猫

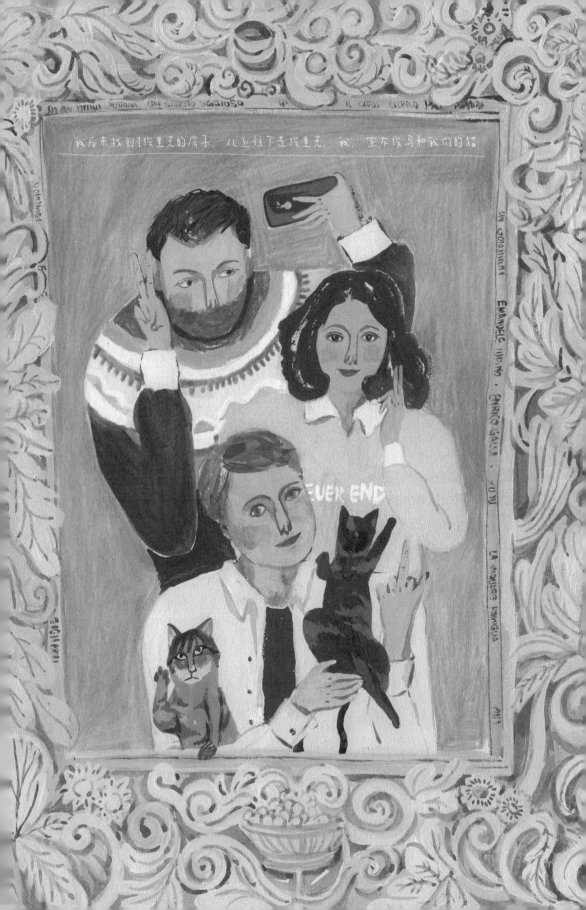

新年伊始，我跟室友在外旅行。本来心情不错，而我突然接到一个电话。

"你给我从我家搬出去。"我一脸惊愕，好心情消失得无影无踪。这个没礼貌的电话连最基本的问候都没有。

我愣了好久才反应过来。

前两天我跟室友整理家务，那袋冰箱里的虾皮，我们给它放到墙角一个塑料桶里去了。

"那袋虾皮是我从国内带过来的，你们这么一扔，它就坏了，你们要赔。"

"你既然已经把房子租给我们了，为什么还要往我们的家里放东西？"室友一把抢过我的电话，恶狠狠地说，"你这一袋虾皮占了整个冰箱的三分之二，我们两个人买来的食物往哪里放？"室友没好气地说，这趟旅行算是完结了。

"你们明天就给我搬出去。"对方蛮不讲理。

"你叫我们明天搬出去，我们连住的地方都没找到，怎么搬？"

"那我给你们半个月时间找房子。"对方好像意识到理亏，缓了口气跟我们说。

罢了罢了，我下定决心，回去就搬家，再也不用忍受这股窝囊气。

后来，我跟室友去问女房东要押金，她在家里里里外外检查一遍，说是衣柜门破了，厕所喷头不好使了，地板被搞脏了等，总之是"很有道理"地把我们的押金扣了一大半。

"你们小学生的道理呢，我们大学生是不懂的。"室友有礼貌跟她攀谈起来。

她连连点头，没有听出话语里带着刺。

这一次，我跟室友找房子都特别顺利。好像是命中注定，我就这样遇见了埃里克和埃马，生命里美丽的花儿都开始绽放。

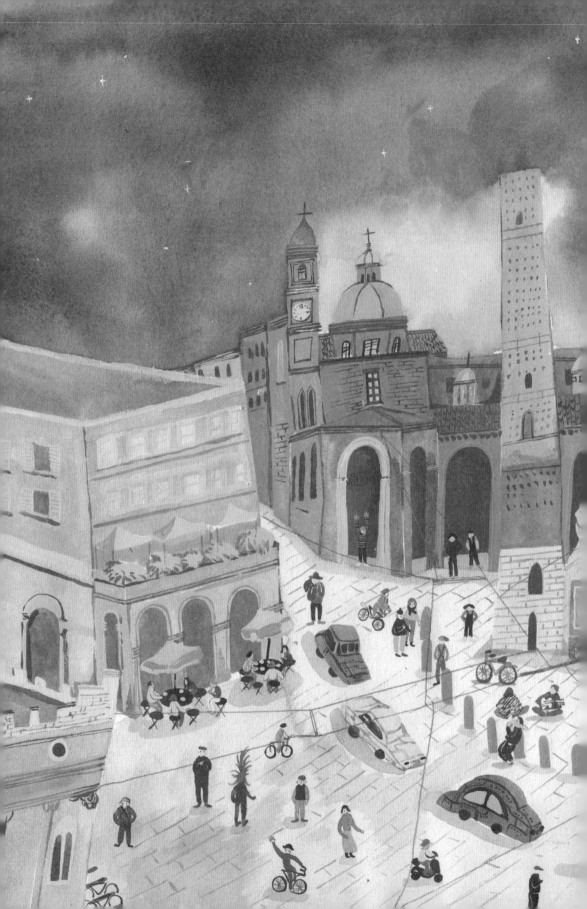

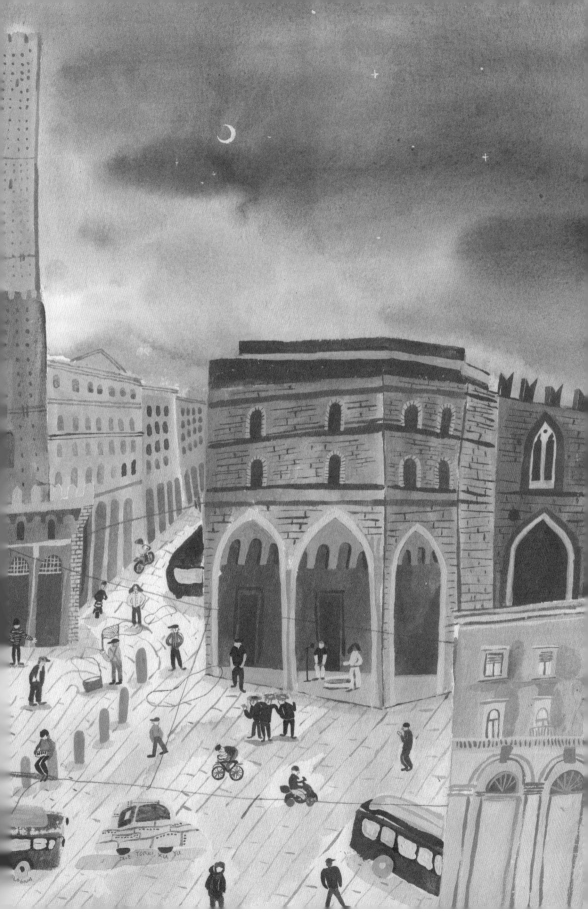

平安夜的糖

　　冬天的博洛尼亚总是雾蒙蒙一片，冬季温和多雨，夏季炎热干燥，是典型的地中海气候。

　　平安夜的时候，我一个人在博洛尼亚，朋友们各自忙碌，该回国的回国，该旅行的旅行。

　　埃里克突然问我："露琪亚，你要不要跟我的家人一起吃晚饭？反正你现在也是被抛弃了。"

　　我心里翻一个白眼给他，嘴上却答应了。有时候太孤单了也不好，偶尔把自己放到一个群体里，光会照进来的。

　　"拜托，你一周回一趟家都还需要导航？你脑子是猪脑浆做的吧。"我不想放过任何嘲笑他的机会，他也常常如此。

　　"我家？没有说要去我家呀，我们去的是我舅舅家。"

　　"啊？"原本以为我是去他家才满心欢喜地答应。他有一个可爱的家，爸爸妈妈又是极温柔的人，我平素是个怕生的人，去他家玩儿却觉得舒服。这下要去一个完全不认识的大家庭，和很多人讲话，突然很想下车直接走回去了。

"一样的啦，都是我的家人。"埃里克斜眼看过来，"我也没看出来你平时有多害羞啊。"

"啊呀，可我根本就没有给你的表兄表姐准备礼物啊。"

"都说了你不用担心啦，你去了就好了。"埃里克说着朝我眨了眨眼睛。这样的眼神确实是能给人信心。

生活里这样的鼓励要多些才好，这样就可以建立起人与人之间的爱。

冬天的欧洲大陆天黑得很早，16点钟的时候，街边路灯就开始亮起来。黑夜被拉得很长很长。

我们的车停在一栋两层楼的小房子前面。小房子的窗户上挂满星星灯，一闪一闪，是圣诞节的模样。

埃里克出发前在家磨蹭了半小时，我们出发的时间其实应该是我们到的时间。不过大家已经把这样一种迟到当成了习惯。

埃里克的舅舅，留着山羊胡，戴了副蓝框眼镜，有点像《阿拉蕾》里面的博士爸爸。他热情地过来和我握手。大概物以稀为贵，大家好像对我这个唯一的中国人特别感兴趣。

我空手而来，本身就有些尴尬，再加上埃里克是个迟到大王，我们晚到30分钟，我更觉得不自在。

餐桌中央坐了一位头发花白的女士，面色红润，是埃里克92岁的奶奶。奶奶身体不便，所以埃里克的妈妈挨着她坐。

奶奶德高望重，众人都是围着奶奶转，上来的菜第一口要给奶奶吃，饮料要第一个给奶奶倒，分菜也是奶奶当先。

埃里克的妈妈一直在给奶奶换餐巾，奶奶发了福，行动不便。她吃饭用手，一不小心就会把胸前的衣服搞脏。

妈妈这样照顾奶奶，就像很久很久以前奶奶照顾着妈妈。看着餐桌上这母女俩，心里面又暖起来。

人间真是有很多爱呢。

"奶奶，你用了5块桌布啦。"

"奶奶，你知道自己几岁了吗？"

"我82岁。"

"妈妈，你确定吗？"埃里克的妈妈凑到奶奶跟前。

"难道85了？"奶奶说起来的时候，发福的脸上红光焕发。

人活到一定年岁，是会返老还童的。我特别相信这一点。尤其当快乐一点一点积攒起来的时候。这些快乐会在某一天以另一种能量释放出来，再继续传递给身边的人。

奶奶到底没答出来自己的年龄。她忽然把视线移到我身上来。

"你们头发的颜色都是黑色的吗？"她摸着我的头发，"我也想要这样的头发。"

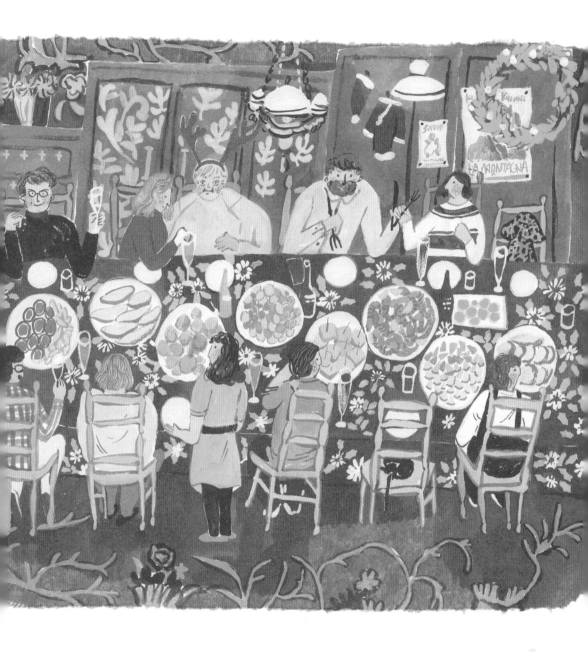

　　餐桌上的人们，也许考虑到只我一个中国人，话题总也要扯向东方文化，好让我参与进来。

　　没有准备礼物的我竟然收到好些人的礼物，心里面立即感受到了满满的蜜糖填充般的幸福感。

芬芳的花朵

"露琪亚，我以为你会紧张得说不出话。"埃里克转动车钥匙。

真是个奇妙的平安夜。

"开始的时候有些紧张，不过你的家人都很亲切，然后我就不紧张了，就能讲很多话了。"埃里克朝我竖起大拇指，眨巴了一下眼睛。

我也朝他眨巴一下眼睛，这是我们之间的一种默契。每每这个时候我就会觉得埃里克真是个善良的好人。

跟埃里克做室友，时好时坏，我们也经常吵架，往往是因为文化差异。

譬如有一次，我在厨房里准备做红烧猪蹄，埃里克很好奇。欧洲人极少吃猪肘、猪蹄、动物内脏，他见我在煮猪的蹄子，心里自然有一万个好奇心。我从网上搜来图片给他看，在我看来是人间美味的东西，他却嗤之以鼻。

埃里克脾气不好，大部分时候说话口无遮拦，他张口就说："这是坨屎啊，油腻腻的，颜色还这么丑，中国食物让人恶心。"

他不知道这话有冒犯到我，说我做饭不好吃可以，但说中国美食是垃圾是万万不可以的。

我当即吹胡子瞪眼："你不吃别吃，又不是做给你吃的。"

他居然还接着这个话题说下去："我们不要做这种恶心的东西，做点有芝士的美味佳肴。"

我甩下手里的碗，拍桌子走人："你才让人恶心。"

夜里空气冷，风里带刀口。我在街上漫无目的地游荡，心情低落的时候总是很想回国。

突然手机屏亮起来："露琪亚，你别生气，我去中国餐厅买红烧猪蹄，你回来，我们一起吃，埃马也说要吃。"埃里克的道

歉短信突然让人觉得好像可以原谅他。

我并没有回去，他也没有去中国餐厅买红烧猪蹄。不过后来关于食物上的交锋，我们之间再没有发生过。大家都有意避开这个话题了。

有一天夜里我突然在路上碰上他，他准备去市区开始他的夜生活。

他莫名其妙地和我说起话来："真抱歉，露琪亚，有时候我表现得很坏，请你不要放在心上。"

我先是一愣，然后心里乐开了花，埃里克无厘头的道歉，也不知是为他做的哪件事。

他说完要跟我击掌。两掌相对，一击掌，一对拳，我们又是很好的朋友了。

后来我每每想起生活里的这些"小确幸"时，心里也总是充实起来。这些伴随着四季更替结出来的花朵，芬芳着生命。

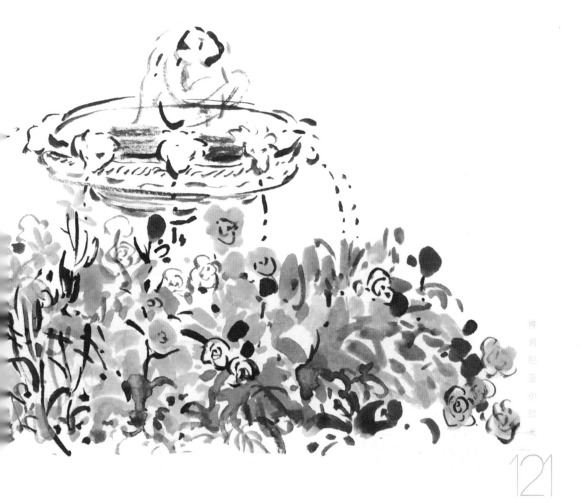

学校附近的书店里，黑板上写着"电子幸福探测仪"，每每路过这家店的时候就会觉得这是一家富有人情味的书店，好像他们会出售爱。

圣诞

有一年圣诞节，我跟妍昕和米歇尔在市区的中心广场散步。圣诞树上张灯结彩，星星灯挂起来，立在树尖，特别骄傲。

"每年这个时候我都会觉得特别孤独。"妍昕举起啤酒喝上一大口。

"有啥好孤独的嘛。"我从妍昕那里接过啤酒，也吞下一大口。

在意大利待久了，偶尔也会拎瓶啤酒在大街上溜达。

这个时候便会想起祖国的火锅，暖烘烘的味道，蘸点酱汁，入到胃里，便暖了心房。

米歇尔突然开口："你们新年是什么时候？"

"每年不一样，明年是2月5号。"我说。

"你看，明年2月5号的时候正好也是我们的假期。"米歇尔说着掏出手机看日历，"我们可以来给你们庆祝呀。我们去买些你们过年要吃的东西，你们把你们的中国朋友都邀请过来。你们不要一个人过，多叫几个你们的中国朋友，就当给我们普及中国人过年都怎么吃。"

米歇尔把瓶中剩下的一点啤酒一饮而尽。

"那说好了。"他说。

受到了别人的照顾，心里一点点暖起来，顿时感觉到生活的可爱。

这样的可爱常常发生。

有一次说好去纤禹家吃火锅，纤禹是西安人，口味重，而每次我去的时候，我吃不了辣，她就单独准备一口清汤锅，她常常把食物分成两份。

我因而也常常体会到留学生之间的友谊的伟大。每每这个时候，就期待着未来的日子久一点，再久一点。

这些生活里的可爱，我要将其全部留住。

还有一次，那时候已经是深秋时节，树叶萧萧，我跟米歇尔在郊外一个城堡里散步。

"露琪亚，冬天的时候，我们去都灵吧。我还没去过都灵呢。"米歇尔说。

都灵位于阿尔卑斯山脚下，秋冬的时候极美。

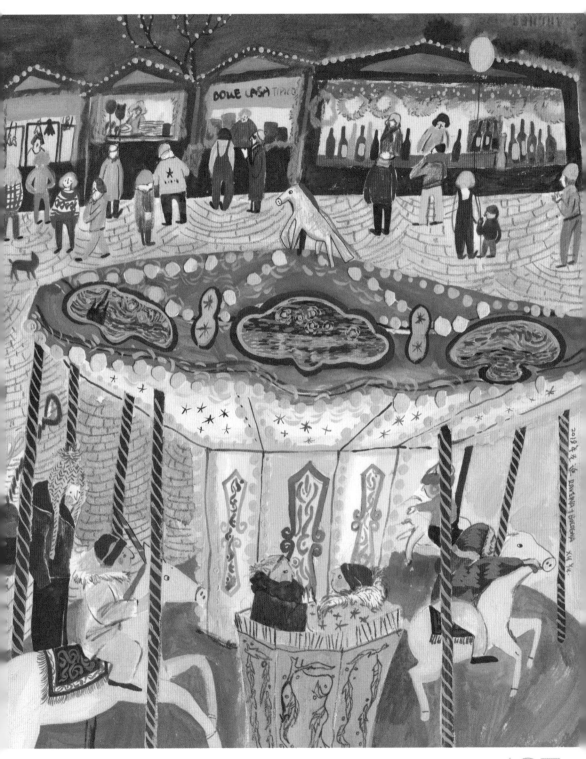

"好啊，那要等下雪的时候，我喜欢雪。"大海跟冬雪大概是我觉得生命里最美好的事情了。

"那就这么说好了哦。"米歇尔说完要跟我击掌对拳。

独在异乡为异客，但好像我这个异乡学子格外幸运。

米歇尔跟我们一样，在异乡生活工作。

"比起那些不容易，美好的事情还是会多一些。我们都一样，在异乡生活，所以我懂。"

米歇尔长我十岁，讲起话来像极了循循善诱的好老师。

"每一次出行都要带着心，旅行途中带给你的东西，那就是你的了。

"我是说那些看不见的东西。在你需要的时候，当你脆弱、悲伤、难过，那些你心里积累起来的东西，它们会拯救你的。"

"有一天你回中国了，或者又去别的国家了，请你一定要记得心里的东西。"他指着左心房的位置说。

"好。"我跟着他指着左心房，"经历过的事情和心情，我是不会忘记的。"

后来我去机场送他，他又说了一段意味深长的话：

"有时候我羡慕你四处漂泊，但是我会更喜欢安居乐业的小日子。不过有什么要紧的呢，浪迹天涯也好，安居乐业也好，每个人都有自己的生活方式，能为自己的选择买单就好了。"

他说完过来拥抱我，"祝你好运。"我们异口同声。而后他转身走向安检。

飞机在远方滑行，奔向那一片晴空白云。

人生在世，相聚重逢，告别离散，各自珍重。

人间有很多爱，不要错过。

博洛尼亚博物馆之旅

　　这个短篇是我的一次漫画作业，教授给的主题是"以一个非人的事物作为画面的主题充当旁白，画一个具有哲理的短篇"。那段时间我对博洛尼亚的大小博物馆饶有兴趣，于是我就把各个博物馆串连成线索，作为叙事旁白，一边解释着各个博物馆的信息，一边带着主角游览，最后到达博洛尼亚的卡尔特犹太公墓，暗示着最终我们每个人都要面对死亡。因此，如何让这一生变得更有意义就很重要了。

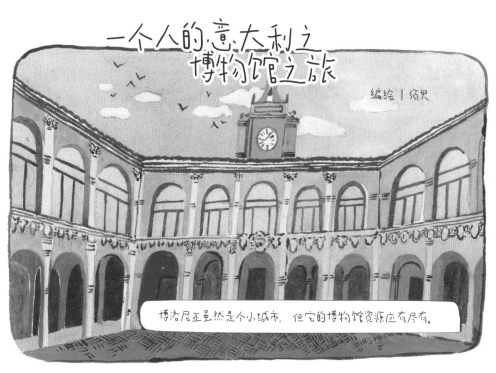

一个人的意大利之博物馆之旅

编绘 | 须臾

博洛尼亚虽然是个小城市，但它的博物馆资源应有尽有。

就从阿奇纳西欧宫开始吧。

自罗马衰落以来，基督教欧洲解剖学的第一个重大发展就在博洛尼亚。

呼……

好华丽的徽章啊。

解剖学教室，位于阿奇纳西欧宫里面，在"二战"中受到毁灭性打击，现在我们所看到的是重建以后的解剖学教室。

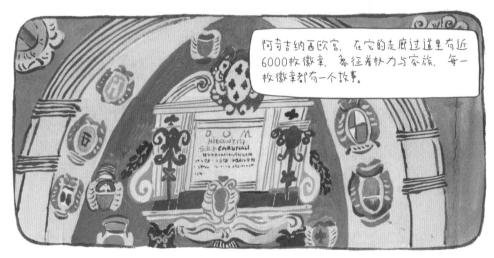

动物学博物馆，坐落于博洛尼亚大学生物系的教学楼内。馆藏丰富的动物标本资源，从爬行类到两栖类再到哺乳类鸟类。三层楼的教学楼两层是供游客参观的博物馆，可见他们的教学资源是相当丰富的。

跟着它们去冒险吧，生活需要这样的勇气。

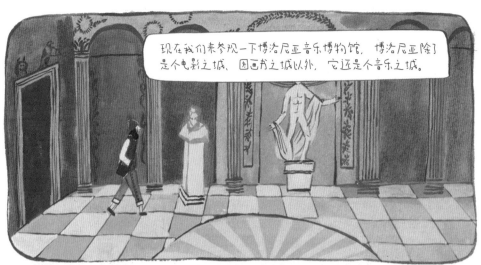

现在我们来参观一下博洛尼亚音乐博物馆。博洛尼亚除了是个电影之城、图画书之城以外，它还是个音乐之城。

博洛尼亚音乐博物馆，馆藏从中世纪到文艺复兴以及现当代的演奏乐器，还有博洛尼亚的公共剧院的模型。

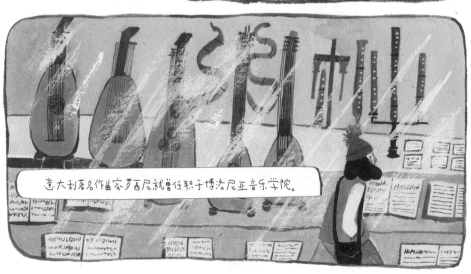

意大利著名作曲家罗西尼就曾任职于博洛尼亚音乐学院。

在人类历史浩瀚无垠的长河里，有人做出贡献，留下历史痕迹，有些则是默默地来，悄悄地走，带不走，留不下。
这些都不重要，重要的是，我们马不停蹄地向前，不停地经历，生长。

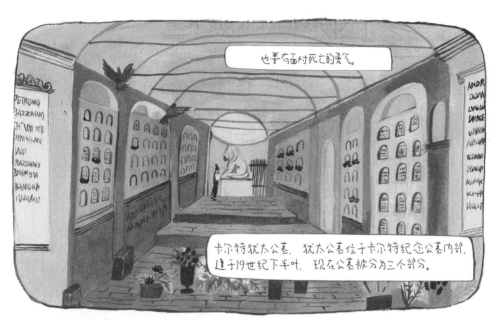

也要有面对死亡的勇气。

卡尔特犹太公墓，犹太公墓位于卡尔特纪念公墓内部，建于19世纪下半叶，现在公墓被分为三个部分。

FAMIGLIA VERONESI

最古老、最有趣的部分保留属于Muggia、Zabban和Zamorani家族的纪念性基碑。还有Alberto sanguinetti的墓冢，呈花叶式风格。

勇者之心，

FAMIGLIA ALDO ROSSI

一往无敌。

FAMIGLIA CREMONINI

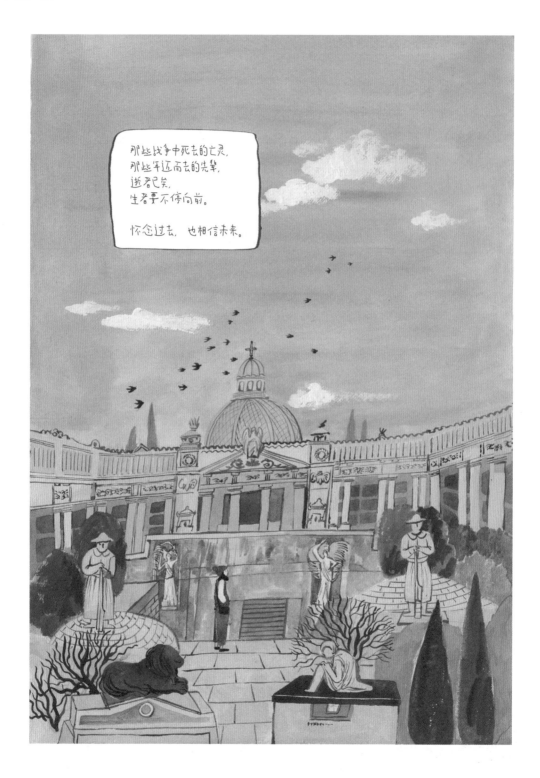

那些战争中死去的亡灵，
那些年迈而去的先辈，
逝者已矣，
生者要不停向前。

怀念过去，也相信未来。

乌尔比诺
(Urbino)

乌尔比诺是意大利马尔凯地区一座城墙环绕的城市，位于佩萨罗西南方，坐落在一个倾斜的山坡上，保留了许多中世纪景色。由于该市引人瞩目的独立的文艺复兴历史文化遗产（尤其是1444年至1482年，在乌尔比诺公爵费德里科·达·蒙特费尔特罗的赞助之下），被列为世界遗产。这里的乌尔比诺大学成立于1506年，是乌尔比诺总主教驻地。该市最著名的名胜为公爵宫（Palazzo Ducale），兴建于15世纪下半叶。

此外，这里还是"文艺复兴后三杰"之一拉斐尔·桑西的诞生地。

山居老人

"奥拉齐奥人很好，有一次，他开了6个小时的山路把我们送回家。还请我们去他家吃饭。"芋说起奥拉齐奥的时候总是神采奕奕，"奥拉齐奥是个傻老头，他不光请人白吃饭，还倒贴给人家钱。他总是把一些乱七八糟的人带到家里白住。"芋总是说，"他这个人就是太善良。"

"他可虔诚了，有一次他开车去集市，路是往前开的，原本没什么错，但他心里总有一个声音告诉他，'请你往左开，快往左开，请你往左呀'。"芋摊了摊手，"于是他就真的往左开了，你说怎么会有这么傻的人。"

"后来呢?"我忍不住想要知道结果。

"后来他在左边路口碰上了一个要过马路的盲人，于是他就下车帮他过马路。"芋跟我说得一本正经，"他说他帮完那个盲人以后很开心。"

"是，我承认助人为乐是件开心的事，可是他从来就没有想过自己。我都以为这样的好人已经从这个世界上消失了呢。"芋说得眉飞色舞的，看得出来，她很喜欢奥拉齐奥。

芋总是跟我谈起奥拉齐奥——那个天真得不能再天真的老头儿。因此，我心里总是念着，等有一天我一定要去见见这个老头儿本尊。

有一天，我在芋家里吃饭，芋突然接到奥拉齐奥的电话。

"噢，我亲爱的芋，请你复活节来我家玩好吗?"芋开着扩音，我们都能听见奥拉齐奥热情的邀请。

"噢，当然可以。"芋看看我，"你要不要去?"我向她点点头。

"奥拉齐奥，请你跟我的朋友打招呼啊，她也来，可以吗?"奥拉齐奥自然是同意的。

"嘿，你好啊。"电话那头传来幽默憨笑的声音，"我叫奥拉齐奥。"这是我第一次跟奥拉齐奥说话，他热情得好像我们相识已久。

就这样，我们去了乌尔比诺。那是一座山中小城，古老的城墙处处散发着文艺复兴时期的气息，山间绿树成荫，大片大片的绿把这里筑造成一个童话世界。

我终于见到了这个老头儿。他满头华发，中间一束头发向天冲起，发际线连着大胡子都是白的。他脸上微微染了点红晕，像齐天大圣大闹天宫时偷吃的蟠桃。

"嘿，我的朋友，最近好吗？"他一开口就像孩子一样摆动起四肢来，我脑海里浮现出周伯通的模样。奥拉齐奥可能是异国版的周伯通。

他的生活也像极了周伯通。

他的房间总是乱七八糟的。床头柜上堆着裤子，茶几上摆着一只袜子，另一只飞到了床底下，牙刷躺在水槽上，牙膏却不见踪影，扫把倒地，鞋子从来不成双，房间里满地的衣服像是遭过贼一样。只有厨房里的盘子整整齐齐地堆叠在一起。

乱七八糟的不止他的房间，他的生活也如此。有一次他在自己的陶瓷工作室画图纸，回家的时候已经十二点了。他感觉有点累，于是就把车开到半山腰，靠在一棵大树底下。他就睡在车里，直到天亮。山里野风吹，豺狼号，于他，却是不相干的。

他总是睡觉，且睡觉的时候不分场合。有一次他带我们去朋友家聊天，两朋友聊得正欢，他却夹在两人中间打起盹儿来。朋友们都笑他人老了，没力气了。

他突然清醒过来，一口否认，"我在思考人生！"

这是一个倔强的老头儿。

屋子里的壁炉烧得房间暖烘烘的，整个人都要耷拉下来。奥拉齐奥的脑袋左倾右倒，我和芋都偷笑起来。

"那你现在是在睡觉还是在思考人生呢？"我们忍不住和他打趣。

"我每天需要思考很多遍人生。"他突然清醒过来。老头子又生龙活虎起来，好像岁月并没有在他身上留下痕迹。

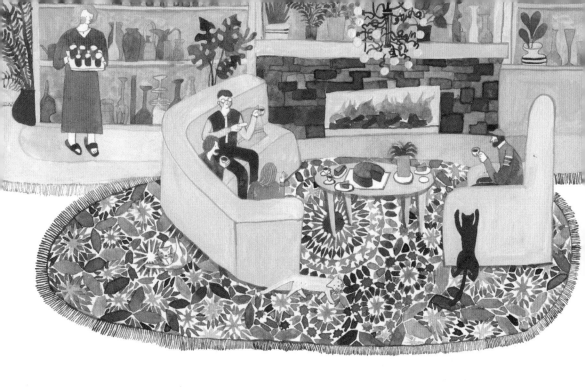

我跟芋在他家住了一周，他对我们一直很热情。

屋子里，壁炉的火烧得正旺，柴火发出噼里啪啦的炸裂声。屋子外，寒风依旧呼呼吹，已经是四月了。

"今年的春天来得有些迟啊"，他摸摸枝头的嫩叶长叹一声，"但是啊，春天总还是会来的。"他可能还在等生命中那个他始终都相信会出现的人。

"有一次，我从中国给他带了一个电饭煲，光是教他，我就用了近一个小时，我甚至都给他画出来了。你说他笨不笨。"芋说的时候眼珠子都要翻出来了，"他就是学不会！"

"后来，这个老奥拉齐奥又跟我打电话说他会用这个电饭锅了，但是这个米煮出来的样子烂成了浆糊。"芋说着又一脸无奈，"天知道，他开的居然是煮粥模式！"

我知道，他乱七八糟的生活依旧有滋有味地进行着。在那座文艺复兴时期时留下来的小城里，日日又日日，年年复年年。

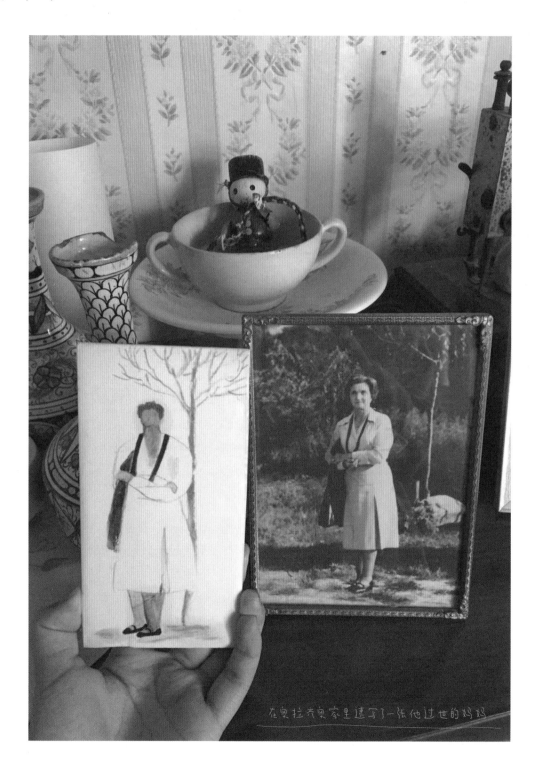

在奥拉齐奥家里速写了一张他过世的妈妈

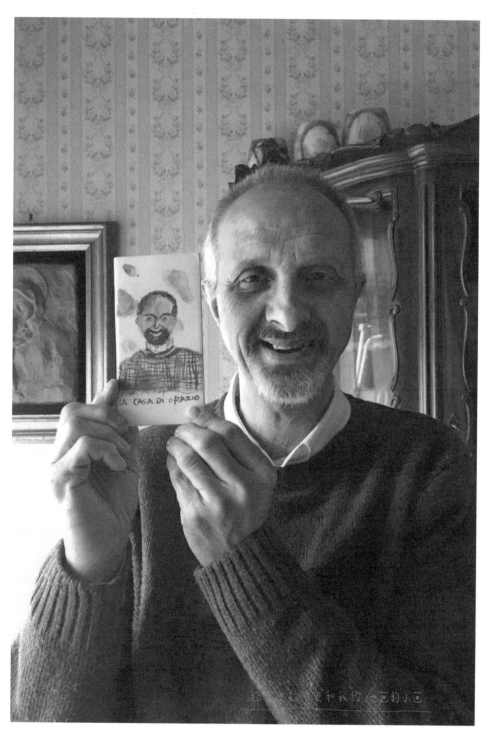

阿尔伯托先生和我给他画的小画

山间奥尔比诺

大卫的爱情故事

忻是我留学的朋友里面与我较为亲密的。

说起来，她的性格有些内向。平日里私底下跟我有说不完的话，一到超过三个人的聚餐，就闷声不响，满脸娇羞的模样。

临近圣诞节，我们这些留学生也搞了一次聚餐。

那一次聚餐上还有去英国做交换生飞回来的大卫。

大卫是我朋友的朋友，不过好像我们之间有一种一见如故的亲切感，因而他也总是跟我说很多事。

大卫性情温和，能说会道，像聚餐这样的场合总是可以跟很多人谈笑风生。

忻跟大卫，好像是截然不同的两种人。

忻悄悄跟我说，那次聚会她就对大卫一见钟情了。

而大卫告诉我，他正在烦一个女孩的事情，那个女孩叫菲欧娜，是他在英国念书的朋友。他对她倾心无比，说起菲欧娜的事情时满脸都洋溢着喜悦。

"我喜欢她，喜欢到在梦里思念她。有一次她生病，我给她做饭，敷温湿的毛巾，莫名其妙地我就越来越喜欢她。她看起来很弱小，像只受了惊吓的小刺猬，但又很优雅。我想要保护她。

"后来她好了，她从我身边跑开了。有一次我去她学校楼下找她，她好像故意要避开我一样，我不明白，我只是想要跟她讲几句话而已。

"你知道，英国与意大利很不一样。在英国，寂寞感会强烈很多，大概是因为没有太阳吧，英国总是在下雨。天阴的时候我就想她。窗外下着雨，我心里想的人还是她。"

大卫跟我说起菲欧娜的故事的时候滔滔不绝。

"有一次我们这些中国学生组织着一起出去郊游，她也在。我就故意坐到她旁边。我刚要开始跟她讲话，她就拿出化妆镜来抹口红，我居然就这样看呆了，那样一种胭脂红在她唇上像两颗闪闪发光的小樱桃。你知道吗，我当时特别想吻她。她太美了，浑身都散发着优雅的气质。

"可是只是我喜欢她而已，她身边不缺男生，我知道。"

　　大卫说着菲欧娜的故事，突然有些惆怅，他很喜欢她，他总是去约她，菲欧娜却总是以各种借口推脱掉。听起来，好像又是一个悲伤的故事。

　　圣诞假期那段时间，我们约了一起活动，忻、我、大卫，还有两个朋友。忻常常在大卫不在的时候跟我们讲他。我们都知道，忻喜欢大卫。

　　可能只有大卫不知道。

　　有些人会喜欢性格与自己截然相反的人。忻就是这样的。

　　异性相吸好像根本不成道理，忻只是单方面地喜欢大卫。就像大卫单方面地喜欢菲欧娜一样。

　　有一天我们一起去看马戏，马戏团的表演十分精彩。然而忻的心思好像根本没在马戏上，大家也有意要让忻离大卫近一点。马戏结束以后我们合影，大卫站在我身旁，我故意把忻拉到大卫身边，大卫好像觉察到些什么，又把我挪到中间，他把眼睛眯成一条缝，笑得有些奸诈："哎，你个子矮，站中间比较合适。"

　　听起来好像在跟我说话，却硬生生地把他与忻隔开了。

　　他是在装疯卖傻。他的回答其实很明确。

　　我知道他心里的位子被菲欧娜占据着。

　　人们在谈恋爱的时候总是一团糟糕。无论是细水长流的爱情，还是一见钟情的爱情，但凡付出真心，都要品尝一下痛苦是什么滋味。

　　圣诞假期很快就结束了，大卫回英国了，他说他去追求幸福去了。他心心念念的依然是菲欧娜。

有一天，我突然接到大卫的电话。

"菲欧娜回日本那天，我在机场与她表白了。你猜她怎么跟我说，她给我讲了一个她自己版本的小王子的故事：她的小王子有很多很多玫瑰，却始终没有一朵那样骄傲的；她也有很多很多只绵羊，但每一只都站在盒子外面；她可以看九百九十九次日落，依然每一次都伤心无比。"

她说："你不会是那朵骄傲的玫瑰，也不是那只盒子里的绵羊，我看日落的时候依旧伤心，当然，你也不会是那只我想驯服的狐狸。"

"我知道，她一直一直都很高傲，所以她的话并没有伤害到我，我也知道我的这场恋爱终于结束了。一直都是我一厢情愿。她是我的玫瑰，而我没有能力驯服她。"这一次，大卫说的时候好像释然了。

大卫走后，忻又多次在我跟前提起他。

我说："要不你把自己的心意告诉他吧。你可能会遭到拒绝，但是你会释然的。"

忻听了我的话，她早料到了结果。

"好朋友才能天长地久嘛。"大卫的回复很轻巧。

忻长长地舒了口气："我算是给自己的一段糟糕的暗恋画上一个句号了。这样我就有信心等未来的人了。"她说完有些激动地过来拥抱我。

人生海海，大家就此别过。

每个人都在追逐爱情，可是没有人追到爱情。

圣诞节以后马上就是新年。新年的时候，天气又冷了些。

山里的雪纷纷扬扬，静悄悄地落了一夜。

那天我们去爬雪山，忻突然说："即使有一天我们真的在一起了，我是说大卫，我们可能很快就会分开吧。可能就是这样一种没有办法在一起的感觉让我一直迷恋着他。我迷恋

的可能是一种遥不可及的感觉。"

我注视着忻的眸子，她的目光里满是温柔。

人人都在追逐着什么，最终却都无法企及终点。

半年后的暑假，大卫又回来了，我问他："那个菲欧娜，还想念吗？"

"偶尔，非常少了。事实上，后来我又喜欢了别的女生。我不想跟你撒谎。"他说得蜻蜓点水。

"你有没有想过，我们这么强烈地想要去谈恋爱，或许只是因为我们太孤独了。"我有些认真地跟他说，"我们想念的可能只是想念一个人的感觉吧。"

春天，草长莺飞，常常看到鹿群（也可能是狍子）出没在山里。

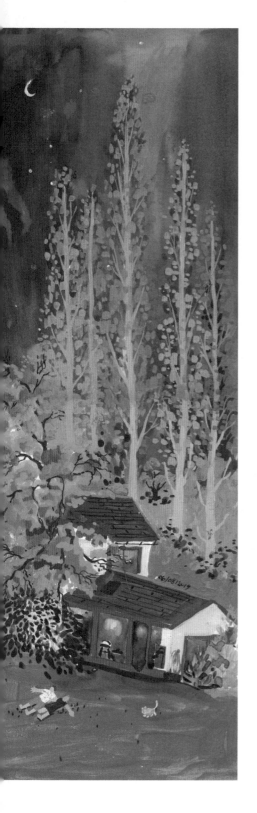

小J与艾瑞克

小J是我的朋友，因为住民宿结识了艾瑞克。小J跟艾瑞克一共见过两面，但是她觉得她爱上他了。有一天，她跟我讲起她的故事。

艾瑞克做民宿，不过他的民宿不大，甚至第一眼看到他提供的房间的时候，J都不想去了。他提供的民宿原来就是摆在一个房间里的一张学生床。如果不是因为价格低廉，旅客对他的评价实在，J才不会选择这一家。

第一次见到艾瑞克的时候，J就被他栗色的头发吸引住了。微卷，带点膨胀的效果，像风风火火的摇滚明星。他先来跟J握手，他知道中国人的礼节。

J说："你的发型很像约翰·列侬年轻的时候。"

他立马就笑了，"啊，你不是第一个这么说的哦。"他们没有做自我介绍，却好像有一种自来熟的默契。

艾瑞克带J看房间，从客厅到厨房，介绍他的室友们，热情得让J不知所措。

艾瑞克总是在讲话，刚跑完步回来的他，头发上仍是汗涔涔的，样子很迷人。小J是个十足的"外貌协会会员"。

原来，J到他的城市是要参加一个入学考试，那晚上本来是要好好复习的，因为第二天会有面试。结果晚上10点，她收到艾瑞克的短信："请你出来玩吧，你该认识一下这个城市。我跟我的朋友们在一起，他们很欢迎你。希望你出来一起玩。"文末还加了个笑脸。

既然是这般诚恳的语气，J总是不忍心拒绝的。况且J的好奇心也推动着她前去探索这个陌生的城市。

小J形容的这个城市没有车水马龙，夜半时候只有零星的行人。而到了大学区那一块，学生渐渐多起来，三五个围成一团，喝啤酒谈天说地，走到那里的时候才能让人感受到身体里流动的血液在沸腾。那是艾瑞克的城市，艾瑞克的城市是属于年轻人的。

她又见到他了——那个长了一头栗色头发的艾瑞克，他身边多了两个朋友，他见到她，上去拥抱她。

他说："我知道你们中国人都很害羞，不爱讲话。不过，我觉得你是个例外，我看得出来，你其实很爱讲话对不对？"

他边说边比画着，意大利人说话的时候总是不停地比画着手势。

"你们中国人最爱吃饺子"，他忽然把话题转移到了食物上，"你可以教我做饺子吗？"他很温柔地问J。

"当然。"J说，"我们还吃馄饨，那是一种跟饺子很相近的食物。"说完，J去网上翻了几张馄饨的图片给他看。

"我要吃混蛋！"他很生硬地蹦出这几个字来。

"不对不对，不是混蛋，是馄饨，一种类似于饺子的东西。"

听他说要吃混蛋的时候，J笑得直不起腰来，"混蛋是骂人的话，你要吃混蛋，那你吃的就是一个大坏蛋！"

他跟着也笑了，他追着他的朋友跑，"我要吃你们这些混蛋！"J在后面跟着，很想把眼前这一幕记录下来。

但这样感人的时刻相机记录不了。

他带J感受这个城市。后来他们就在广场上坐下来，他跟路边卖啤酒的吉卜赛人要了两瓶啤酒。他又说话了，他总是喋喋不休："我到过加拿大，因为"二战"时候有亲戚留在那里，我就去看了看，后来又坐船去了伦敦。也在日本待过一个月，但是啊，我最喜欢的仍然是意大利。"

他说："我不知道为什么人们要这么努力地工作。我就是不喜欢。我喜欢在意大利，只有在意大利我才觉得自己是活着的，人们在过日子。"

"在意大利，人们在告别的时候会互相拥抱，这让我觉得人间是有爱的。

山间哥尔比诺

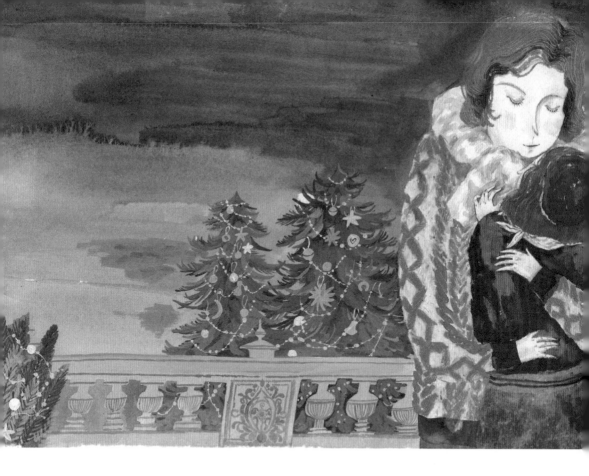

"我在其他国家待过一些日子，我觉得他们都太冷漠了。再或者他们每天都在工作，我觉得很累。"他说着耸了耸肩，"中国呢，在你们中国是怎样一副模样呢？"

"中国，中国有点儿不一样吧，比如拥抱啊，一般只有情侣才会做。不然其中有一方可能会吃醋哦。"

他用一种不可思议的眼神看着她，"你们不明白吗，拥抱才可以让人更加亲近。"他于是去拥抱她。像一只熊抱着一只猫。她做了两次深呼吸，心里就变得很温柔。

J在那一刻突然明白了拥抱的含义。

他又跟她说："我只见过我爸爸一次，"20多岁的艾瑞克总是滔滔不绝，"东方人肯定觉得这是一件不可思议的事，可事实就是这样的。你知道，在欧洲这样的事情太常见了。"

"可是在我们的国家里，爸爸妈妈有义务一起照顾自己的孩子啊。J回道，他不再说话了。

他看着她，灯光洒下来，他的脸棱角分明，深陷的眼窝在光的作用下让他变得更加帅气了。

"我喜欢你，我可以吻你吗？"艾瑞克说，直视着J的双眼。

她不爱他。但她不能说。这样温柔的夜，这样温柔的心。他再次将她抱住，像大袋鼠装着

小袋鼠。

后来，她又在ins上看到他了，他去了马德里、巴塞罗那、里斯本……每张照片都很有个性。他在埃菲尔铁塔下，手揣裤袋，风卷起他栗色的头发，他凝视远方，好像世界与他无关。他接待来自世界各地的旅行者，又去世界的各个角落探索。

小J也好，艾瑞克也好，都马不停蹄地走在各自的生活轨道上。

小J最后一次跟我聊起艾瑞克是在一年前。

有一天，J给艾瑞克ins上的照片点赞，突然收到他发来的信息："我的小女孩，请到我的城市来教我做馄饨吧。"

当然啦，后来小J通过了艾瑞克所在城市大学的入学考试，她如愿以偿地跟艾瑞克生活在同一个城市了。

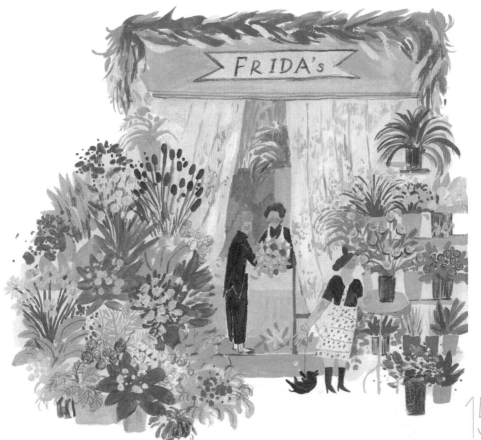

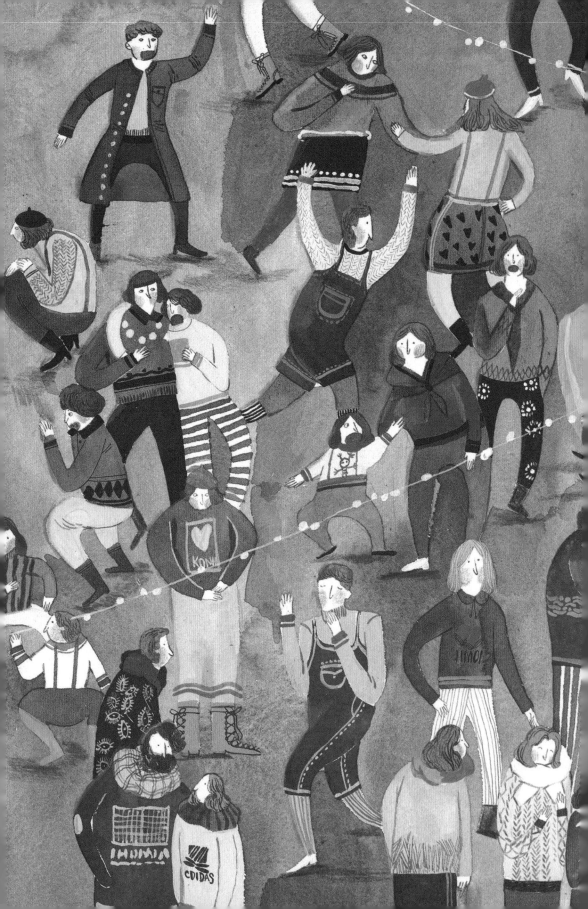

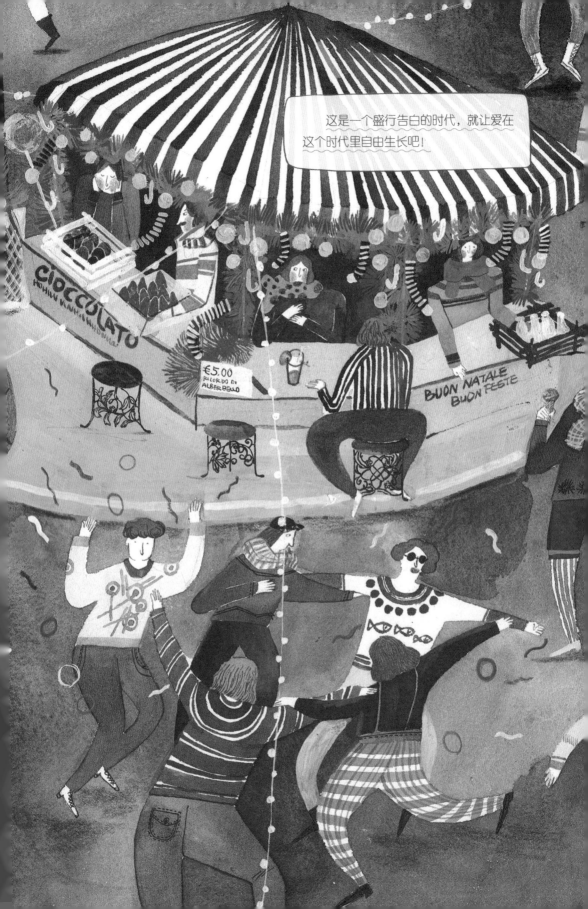

飞蛾扑火

我们总是把所有的相识归结于缘分。

跟卡布里认识便是来自这样的缘分。那年夏天我在南部旅行，突然在海边迷了路。我也不着急，见到一个棕褐色头发、高鼻梁的路人，就把他拦了下来。那年轻人忽然开始用颠倒语序的中文开始给我指路。故事就这样开始了。

卡布里在南方某大学的中文系学习中文，见到我这样一个纯正的中国人，自然不肯放我走，说一定要跟我练练口语。看他诚心诚意，又拿美食美景诱惑我，便答应在他家小住一周，后来他又跟我去"鞋跟"处（意大利地图为靴子样）转了一圈。

他学中文不久，讲的中文实在蹩脚，总是问我为什么汉语里面读音一样的词意义却大不一样，比如"饿"和"鹅"，纠结了一周仍要问我："我可以说'我很鹅'吗？"我后来没耐心了，直接搬出《咏鹅》这首诗叫他念。他念着念着好像感受到了我的烦躁，于是又很温柔地问："你是不是生气了？"

每当这个时候，我心里面又柔软起来，于是又耐心下来。

有一次，他抓着自己头上几根毛说："我要去'砍'头发。"

"看头发？看什么头发？"我满脸疑惑地看他。

"I mean I want to cut my hair."（我的意思是我要去剪头发。）

"噢，"我恍然大悟，"剪头发。我们说'砍'的时候一般只用大刀。"

他忽然就懂我的意思了，举起自己的右手比成一把刀，狠狠往自己的脖颈上砸去。

"我做得对吗？"他问我的时候带着点憨气，像极了憨豆先生。

我被这个大男孩的举动逗得欢笑起来，心头一阵悸动，我可能是喜欢上这个男孩子了。

暑假过完了，我们都要回去上课，他在南方上学，而我在遥远的北方。那天临走的时候他突然问我："你喜欢什么样的男孩子？"

我突然说不出话来。

"我……喜欢有趣的男孩子，然后……我脾气不好，所以要对我很有耐心——"

"我很有耐心的。"他立马抢了我的话。

我心里面那片柔软的地方开满鲜花。

"我知道你很有耐心。可是不知道我们还能不能再见面。"我紧紧抱住他，这个拥抱的意义不一样，"我呀，还挺喜欢你。"

火车到站。人只有在离别的时候才能体会到恋恋不舍，还有，心中的隐隐作痛。

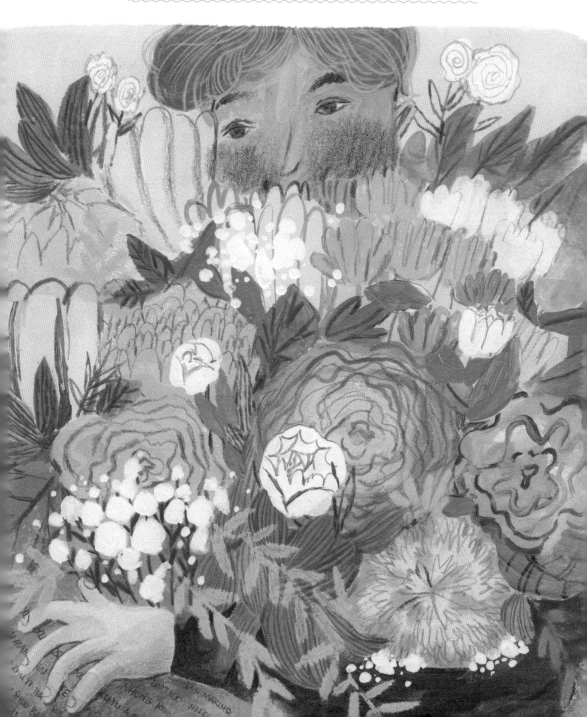

新学期开始大家各自忙碌起来。我们在网络上常常联络。我在写作业时，脑海里会突然蹦出这个大男孩来，思绪被搅得一塌糊涂。

他的大胡子长出来了，长满整张脸。有一次他用手机拍了张照片发过来，问我："我是有胡子好看还是没胡子好看？"

我端详着手机屏里这张脸，棱角分明，蓝色的眼眸宝石般镶在上面，像极了快乐王子，怎样都好看。

他常常说"我很想你"之类的话，我也常常想要去拥抱他、吻他，和他肩并肩沐浴在阳光里。

飞蛾扑火时候的冲动，是奋不顾身的。可我愿意做那只被爱冲昏头脑的飞蛾。

我每天都在等，盼望着假期快快到来，早日见到这个大男孩。

他每天都给我发短信，一些自拍自演的搞笑视频，或者是一些中文语法问题。

分明就是借着乱七八糟的事情想跟我讲话。

有一天他突然说："我想去你的城市。"

我愣了一会儿，突然兴奋起来。

他逃了好几天课，隔天晚上就坐了12个小时的大巴来到我的城市。他比我冲动。

他见着我便开始憨憨地傻笑起来，然后捧起我的脸乱亲一阵。

我们一起做饭。电视机里在讲个不停。

"卡布里，请把电视机的声音调低一点，我没有办法听你讲话了。"

他抓起遥控器直接按下了关机键。

"今晚我要跟一位非常漂亮的女士共进晚餐，我不想让电视机打扰我们。"说着，双手

从我背后环绕过来。

　　心里好像吃了一块蜜糖，忽然我手忙脚乱起来，竟有些不知所措。

　　"你再油腔滑调，这顿饭就做不成了。"他这才乖乖削土豆去了。

　　我喜欢你，比你喜欢我还要喜欢你。

　　他给我唱中华人民共和国国歌，唱得比我唱的好听；他给我做意大利面，做得比我做的好吃；他把肩膀借给我靠，捶捶胸说这是一片庇佑我的天堂。

　　后来的岁月里，每每想起这样纯粹的恋爱，都会感叹青春的美好。

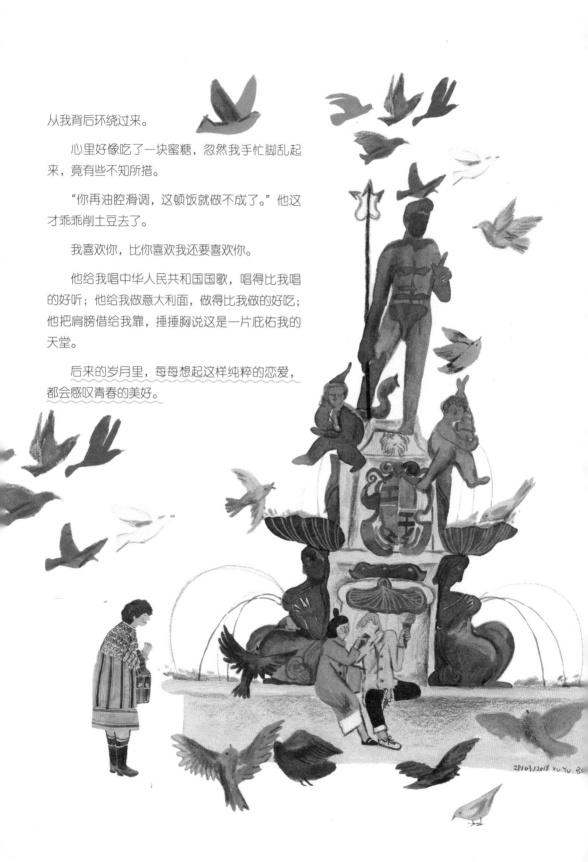

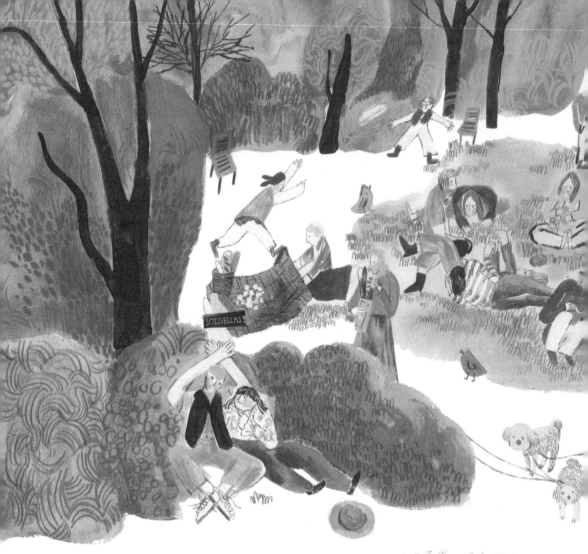

玛格丽特花园，以玛格丽特女王命名，1879年举行了公园盛大的开幕式，后来成了各种工业、农业会展中心和世界美术的展览场所。现在是人们娱乐郊游散心的主要公园之一。

他问我，活这二十余年，有没有什么刻骨铭心的事情。

"比如说，第一次撞见爱情。"我说，"一年前我遇见了一位貌美的先生。马上就坠入爱河，我不计回报地付出，最后他却把我对他的爱磨光了。"

"他就像我心里的一朵云，开心的时候云朵变大，难过的时候就化雨落下，一不小心，最后一点云也变成了雨。所以他现在，已经消失了。"

我注视着眼前的大男孩，他头顶着一片灿烂星空。

"你真好看。"我说。

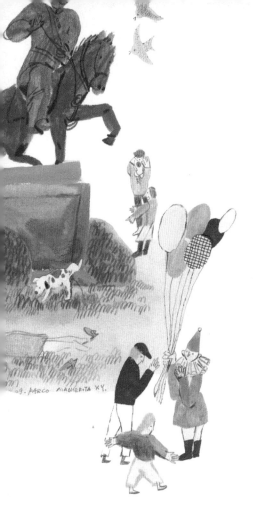

他挠挠头，说："三年前，我第一次跟女孩儿正式交往。我很喜欢她，可是一个月以后她就爱上了别人。她说她要跟我分手，我只能答应她。我总是很尊重她的选择。事实上，我一个人哭了很久很久。"

他从手机里翻出一张照片给我看。是一个小小的许愿瓶，里面装着一缕头发。

"这是我从她头上剪的。虽然过去三年，但我们确实有过一段很快乐的日子，我不想忘掉过去，虽然她伤害过我。"

他纯澈的眸子里透着温柔。

"对不起，我不该这样跟你讲。可是我想跟你坦白。"

我紧紧抱住这个大男孩。

这样善良的大男孩，我珍惜还来不及，又怎么会怪他。

晚风轻轻拂过，树叶沙沙作响，影子慢慢地走。

我们生命里遇见那么多人，每一个都弥足珍贵。

人生里遇到的每个人，出场顺序很重要，很多人如果换一个时间认识，结局就不同了。

"我说以后万一……万一我们……"

"我不要以后，也没有如果，现在我们快乐地在一起，其他，不要提。"

飞蛾扑火的时候，是万万顾及不到结局的。

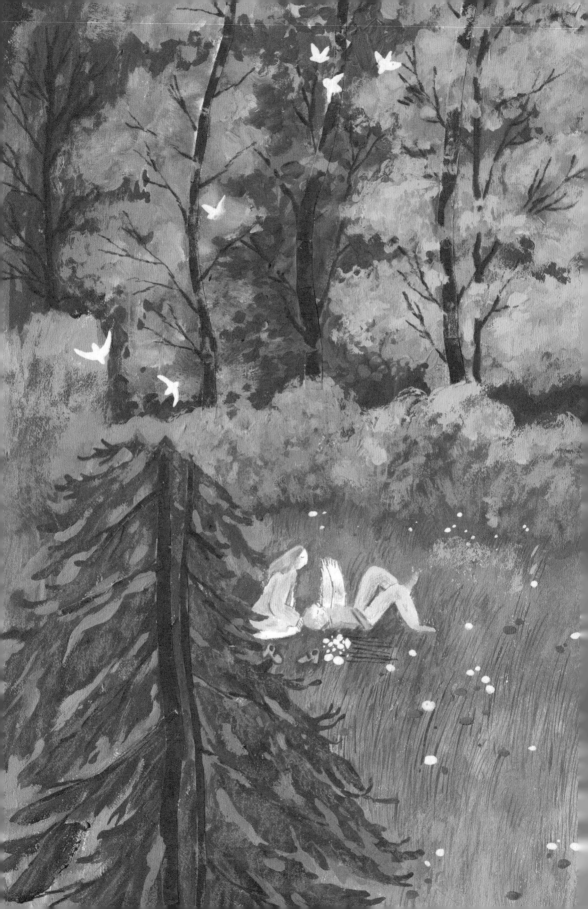

走马观花
饮吧

吃在意大利

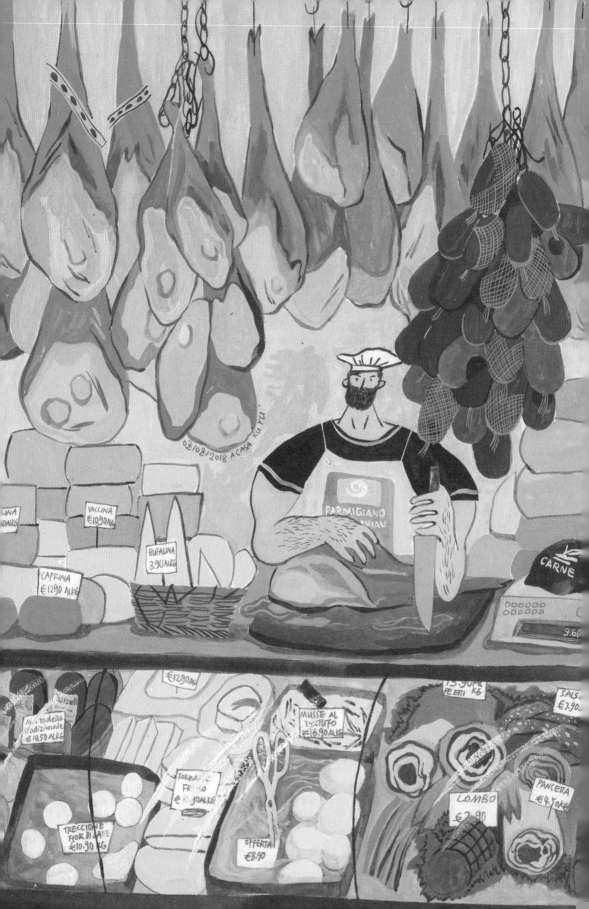

奶酪大作战

意大利的奶酪多种多样，大家最熟悉的莫过于帕尔马干酪，那是从意大利走向全世界的芝士之王。

奶酪的种类可以按放置时间分。新鲜的奶酪细腻，可以直接擦面包吃，也可以直接切成片当成冷盘，撒些盐粒，就着橄榄油就可以吃了，简单又方便。

放了一周的奶酪就有些硬了，可以用擦子擦成粉末直接撒在意大利面上。时间越长，奶酪就越硬。一轮成熟的帕尔马干酪在40千克左右，熟化时间在1～3年，表面无比坚硬。

奶酪的形状也多种多样。长的、方的、球形的、辫子样的，又或者像灌了水的气球。

有位制造干酪的大叔说："我们是怀着热情的，不光是为了几个钱，这样不成。"于是意大利就做出了世界一流的干奶酪。这就是意大利人对食物的执着。

举世闻名的冰激凌

我在巴黎旅游的时候，遇见一个中国导游带团游览一家冰激凌店。他说："这家店有巴黎最好吃的冰激凌。"我抬头一看，这家冰激凌店门牌上，用意大利语写着：gelato italiano（意大利冰激凌）。心里一想，意大利冰激凌，当然世界无敌啊。

说起意大利的冰激凌，又可以说很多了。毕竟意大利的手工冰激凌是专门出了本史论书的。

若想要追溯冰激凌的祖先，那还真有点麻烦。

有一种说法可以追溯到《圣经》，以撒向亚伯拉罕提供了一种山羊奶混合着雪的东西，第一次将"吃和喝"结合到一起，由此可将其看成冰激凌的起源之一。

还有一种说法要追溯到古罗马时期。古罗马人将他们一种典型的冷食甜点（Macedonie）储藏到山洞里，用雪将其包裹，到了夏天，他们将其带到城市里售卖。于是，这种掺杂着蜂蜜香气和冰雪的冷食甜点就流传开来了。

但是要讲到口味与今天市场上最像的冰激凌，我们可以直接跳到公元500年的佛罗伦萨，建筑师贝尔纳首先想出了用牛奶奶油和鸡蛋来作为冰激凌的原材料，与现在意大利冰激凌店里贩卖的冰激凌口味极为相像。

18世纪末，意大利人菲利普在美国开了第一家冰激凌店，并且引起轰动。为了满足顾客多样化又挑剔的口味，世界上第一座冰激凌制造机产生了。

在博洛尼亚，还有一座冰激凌博物馆，冰激凌博物馆旁边还有一家卡比詹尼冰激凌大学，大学里面专门教授制作冰激凌的手工工艺，致力于培育成功的冰激凌师。

意大利人对冰激凌还有专门的昵称"leccornia"，即"量少而唯美的食物"。我早就说过，意大利人对食物是十分考究的。

他们的手工冰激凌大概可以分为两类，水果味和奶油味。水果味一般混杂着冰霜，爽口而果味浓重，奶油味多半香甜腻口，而我偏是那种爱巧克力和奶油爱到疯的人，所以每次都会冲着巧克力味或者杏仁味去，这个时候也不再考虑节食减肥这件事了。

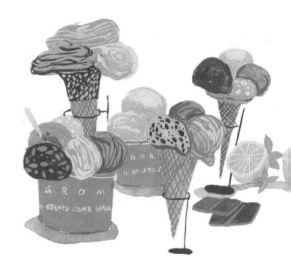

冰激凌的大小，也分为大中小三个号，小号的平均2.5欧元，可以选两种口味，大号的一般是三种口味，量多，巨大。要是我，也是能轻轻松松解决它的。

为了吸引顾客，有些冰激凌店还会贴出一些花式标语，比如：请你选择一种让你幸福的味道。当人们选择自己最爱的口味时，他们选择的其实是一种专属于自己的幸福感。

当味蕾与冰激凌的奶味相碰撞的时候，快乐就升华了。这就是意大利人的生活哲学，幸福，举手可得。

咖啡时光

咖啡对于意大利人来说就是生命，他们喝咖啡的频率非常高。早晨从卡布奇诺开始。卡布奇诺即是"牛奶混合意式浓咖啡"，可以饱肚，所以常常搭配牛角包一起吃。中饭和晚餐以后他们就会喝意式浓缩咖啡。一小杯，站着喝，边喝边聊。

课间休息时间，教授们不会说"下课"，而用"coffe time"来代替这个美好的词。于是，每到下课时间，自动贩卖机那里就聚满了人。

这里的咖啡都不贵，一杯浓缩咖啡的价格在1欧元左右。当然这个价是站着喝的价格，如果你想坐下来喝，价格立马就会变成4欧元起。所以你常常会看见在酒吧的吧台边站满了喝咖啡的男女老少。

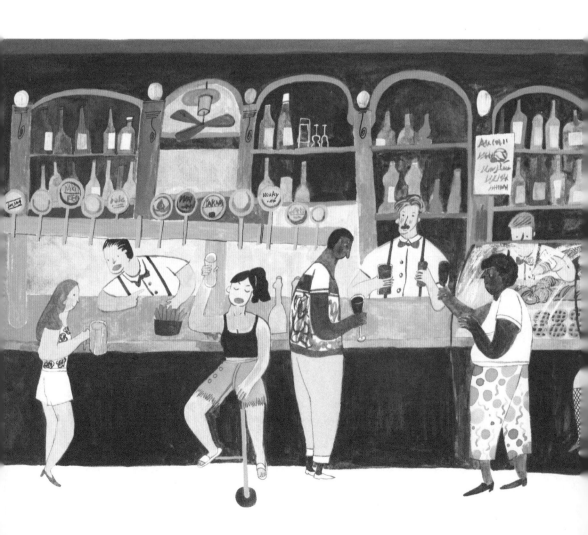

如果你打开地图，在全国任何地方都找不到一家星巴克。

这里也没有肯德基，麦当劳在许多小镇关门大吉，美式快餐文化没有市场。因为他们认为"手工制作"才能保证品质，这是意大利人的"迂腐"，也是他们对生活品质的最大尊重。他们有自己的独一无二的咖啡文化。

曾经我也听到过一种说法，想要在意大利开一家星巴克，就相当于一个美国人在成都开了家川菜连锁快餐店，还是用微波加热的那种。对他们来说，种类繁多的花式咖啡都是饮料，只有Espresso才是真正的咖啡，而星巴克的美式过滤咖啡，就像"一杯没有味道的脏水"。

因为他们的初心，是手工制造的"工匠精神"。原汁原味，才是生活的品质。

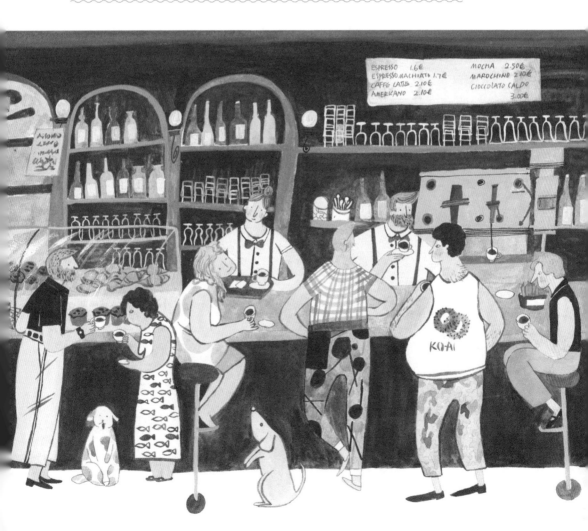

意大利面最大的特点就是种类繁多。多到
我没有办法翻译，以及记住它们的名字，但却
记得它们的形状。大概是这样：

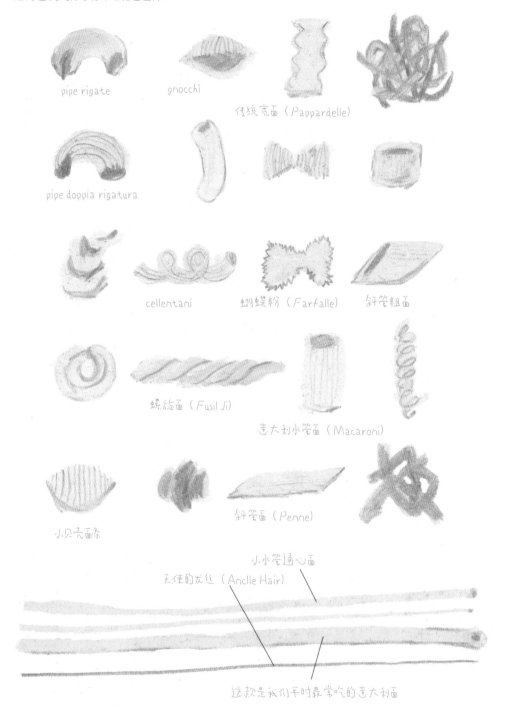

pipe rigate

gnocchi

传统宽面（Pappardelle）

pipe doppia rigatura

cellentani

蝴蝶粉（Farfalle）

斜管粗面

螺旋面（Fusil Ji）

意大利水管面（Macaroni）

小贝壳面条

斜管面（Penne）

小小管通心面

天使的发丝（Anclle Hair）

这款是我们平时最常吃的意大利面

意大利面的起源也是众说纷纭。有人说那是由马可·波罗带回意大利，后传播到整个欧洲。

也有人说，当年，罗马帝国为了解决人口多、粮食不易保存的难题，想出了把面粉揉成团、擀成薄饼再切条晒干的妙计，从而发明了意大利面。

其实，最早的意大利面约成形于13～14世纪，与21世纪我们所吃的意大利面十分相似。到文艺复兴时期后，意大利面的种类和酱汁也逐渐丰富起来。

千层面，博洛尼亚千层面就十分好吃。一层层面皮叠上去，中间的肉酱一层层溢出来，连带着奶酪的香气。

通心面拌橄榄，再加橄榄油，简单爽口又不失美味。

通心粉拌番茄酱，上面需撒奶酪粉。总之都是有奶酪的香气。

番茄的传入真是革命性的进步。从此以后，意大利面也常常伴着番茄酱一起出现。

比萨的起源

　　关于比萨的起源众说纷纭，在意大利比较公认的一种说法要追溯到新石器时代。人们为了使面包更具风味，便在面包上加了各种不同成分的调味料和点心，这是比萨最初的模样。后来，撒丁岛居民发现了用酵母制造烤面包使其更加松软的方法。再后来古希腊人开始制备扁平面包，并用各种香料，包括大蒜和洋葱调味。几经周转，波斯国王大流士大帝（公元前521—公元前486）开始使用盾牌来烘烤这种扁平的面包，并用奶酪和海枣填充作为辅料。比萨的雏形由此形成了。

比萨的革命

　　番茄在比萨上的使用被认为是一种比萨的革命。在16世纪，番茄由美国传入欧洲。但欧洲人认为这是一种有毒的植物而不敢尝试。而在那不勒斯某些贫困的地方，人们开始尝试这种"有毒的"的番茄，并将其放于比萨内烹饪。很快，这个比萨就成了一道旅游餐，游客们纷纷冒险来尝试这道特色菜。那不勒斯也因而成为了卖意大利比萨最有名的城市。

　　番茄的使用确实是革命性的，我自己在意大利餐馆吃饭的时候，不管是点比萨还是意大利面，总有一种"他们的番茄可能都不要钱"的错觉。

"玛格丽特"比萨

　　1889年，为了对意大利女王玛格丽特表示崇高的敬仰，厨师拉斐尔·埃斯波西托（Raffaele Esposito）发明了一种比萨，即用番茄、奶酪、罗勒作为主要成分（其颜色为红色、白色和绿色，也就是意大利国旗的颜色）并以女王的名字将其命名为"玛格丽特"。后来这张比萨广为流传，现在也是意大利人最常点的比萨之一，它最大的特点是价廉物美。

甜蜜在我心

意大利的巧克力跟意大利人一样，也是"风情万种"。我想推荐的巧克力有两款，一款是 Venchi家的，Venchi是意大利的顶级巧克力品牌。

西尔维亚诺·闻绮（Silviano Venchi）在16岁的时候就开始了他的甜点师生涯。在20岁时，他用积蓄买了两个青铜坩埚并在他的公寓里开始做烹饪实验。1878年，他在都灵的艺术路开设了自己的工作室。在20世纪初，他首先创造出了用切碎和焦糖化的榛子制成的糖果，外面覆盖着黑巧克力。

另外一种好吃的巧克力叫作"吻"，名字也非常符合意大利人的气质。这款巧克力起源于一场意外。当时巧克力工匠路易莎正在给巧克力定做好看的模型，余料被随手一扔，形成了一个中间突起，两边向下的东西，当时店里的人称之为"小鸡鸡"。

后来，路易莎的爱人乔瓦尼觉得这个名字不太优雅，将其改名为"吻"。这种做法确实也符合意大利人的浪漫特质。

现在每一颗这种巧克力里面，都装着一张用不同语言写的爱情宣言。简而言之，这是一颗非常甜蜜的巧克力。

开胃酒

学习工作后，来酒吧喝杯开胃酒是当地人的一种习惯。意大利人喜欢讲话，并且喜欢举着啤酒杯或者高脚杯讲话。他们讲起话来滔滔不绝，所以需要开胃酒来配合这些又慢又长的聊天。他们酒类的品种也是成百上千。

就让我们举起酒杯，欢乐地跳舞吧。

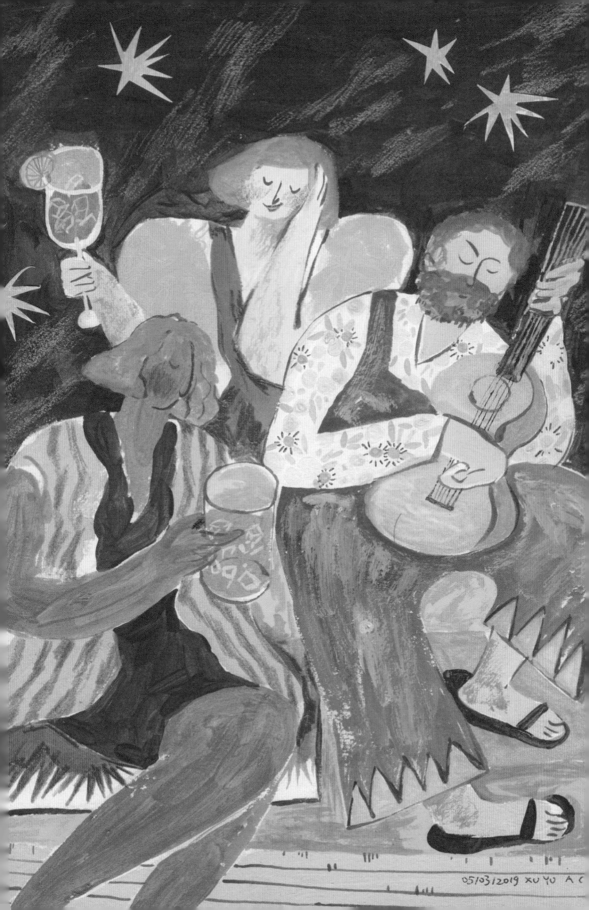

巴黎签到记

我对巴黎的最初印象来自让-雅克·桑贝的《一点巴黎》。

桑贝笔下的巴黎，淡淡的水墨，松松垮垮的线条，带了一点儿慵懒，一点儿幽默和一点儿忍俊不禁。

我到巴黎，纯粹是偶然。

我住在意大利，去年11月的时候去警察局按了手印，局里的人告诉我，三个月后我便可以拿到居留——那张欧洲通行证。这一等，等了6个月。还好我早已习惯意大利人的办事效率。

我性子里是个冲动的人，不爱等，也等不及。拿到居留的当天晚上，便订了去巴黎的机票。现在的手机网络真是快，快到让人没有反悔的机会。手指纹按下去，钱就收不回来了。于是，说走就走的旅行在这样一种快捷网络的发展趋势下变成了家常便饭。

初来乍到

"我的朋友们都说巴黎是个危险的城市，有很多小偷、骗子，是真的吗？"我想起出发前朋友们对我的千叮咛万嘱咐，告诉坐在我旁边的法国人。这是我在意大利学到的本事，无论何时何地都可以自由地跟一个陌生人讲话。

这个法国人金发碧眼，水蓝色的眸子转了一转，然后看着我说："那他们有没有来过呢？"他摇头笑了笑。

我不该跟一个法国人开门见山地这样讲。我突然意识到自己的不礼貌。他似乎察觉到了我的尴尬，故意转开话题，问我是否定好酒店。

我告诉他我的住宿地址，又问他该怎么去。我仍然对刚刚的事情感到抱歉，便想让话题一直进行下去。

他会讲一点儿意大利语，但是非常

生疏，我听得恍惚，他又偶尔加点儿英文，或又不自觉地冒出几个法语单词来。这下，我就在云雾里盘旋了。

他似乎知道我没有理解，索性说下了飞机以后要亲自带我去买票。

后来，他果真就带我去买票了。我连连跟他说谢谢。他却一直在跟我强调去旅店的走法，几号线下车，下车以后换几路等，像是在嘱咐只有短暂记忆的小孩。

后来我走了，他又追上来。

"请你记得，巴黎不是个危险的城市，但是请你晚上不要在外面逗留得太晚。"

突然心里涌出一种感动，我的旅程又一次开始了。

当阅读成为一种时尚

巴黎人优雅。

巴黎人民那种天生的优雅气质是在举手投足之间体现出来的。你常常可以看见擦了口红的老太太牵着她的小腊肠优雅地坐在公园的长板凳上，或者是在地铁里埋头看书的女士。事实上，走在巴黎的大街小巷，你都可以看到形形色色的人在阅读，这好像是一件自然而然的事。因而巴黎的书店也常常别具一格。比如说巴黎圣母院附近的莎士比亚书店。你可以在这个书店里面找到法国人、英国人、中国人、美国人，因为它响誉世界，也有人坐在书店的一角静静看书。

我在莎士比亚书店偶然翻到一个绘本，讲的是一只熊迷失又不断寻找的故事，故事里说：

"家一定在这附近，就在某个地方。他想。

"但是'某个地方'是一个很大的地方。

"有时，巴尔萨泽感到前所未有的失落和孤独。

"有时，日子又十分快活。"

突然又触到我心里某根弦。当我越长越大，这些看起来很简单的句子总是可以变得很深刻。这几年走来走去，始终也不知道最后会停在哪里。不过我从来不害怕，因为我知道，以后的我会找到答案。就像故事的最后巴尔萨泽找到了他的祖父一样。我们要有不断探寻的能力，也要坚信故事的最后一定是一个快乐的结局。

保洁老太太

意大利人的英语差，法国人也是。好像他们对自己民族的语言都极其热爱，这种热爱深入骨髓。

比如这位我在地铁站碰见的保洁阿姨。

"Excuse me, you know how can I get to this place?"（请问您知道我怎么去这个地方吗？）我指着地图上的凡尔赛宫问她。她张嘴就开始用法语说起来，我懵得彻头彻尾。于是立马跟她解释说自己知道了路，刚跟她说完谢谢准备要走的时候，她却拉住了我的手臂。她仍然在用法语跟我解释，这一次，她加上了肢体语言。她指指自己，指指地铁，又指指这个站点，我实在是猜不透她到底要告诉我什么。我俩大眼瞪小眼。她大概一米五的个儿，头发微卷，皮肤白，笑起来的时候眼角带出很多皱纹来。然而唇上玫红色的口红依然衬着她的美丽。她手里还拖着一个大行李箱，里面装满清洁用具。

她忽然又拦住旁边一位等地铁的女士，她跟那位女士说了几句以后，那位陌生女士又来和我说话。我恍然大悟，原来这位保洁老太太是去寻找外援了。

"she says..."（她说……）女士思考了一下，"one friend comes here and wait..."（一个朋友要过来然后等着……）原来这位女士也不是很会讲英语。

女士讲完的时候，老太太非常高兴。

我终于明白了老太太的意思。

"You have a friend coming here, and she will also go this place and now I should just wait here, with you, right?"（您有一个朋友要过来，她也要去这个地方，所以现在我应该在这儿跟您一起等着，对吗？）

老太太容光焕发，连连点头。其实我不确定她到底有没有听懂我的意思。有时候我觉得她点头可能只是因为我说得非常确定。

果真，后来我就跟她一起等到了她的朋友。

然后，我便跟这两个有趣的老太太一起去了凡尔赛宫。

　　任何我们正在做的事情，食物、绘
画、音乐、写作，都是一种艺术。这种艺
术独一无二，不管你来自哪里，也无关你
是谁。那些我生命里遇见的人和事情，也
在不知不觉中影响了我。

　　我是感恩这些遇见的，它成就了我后
青春期的浪漫。同时，我也感恩那些年说
走就走的勇气。

勇气最初的定义，应当是讲述"你是谁"的故事。那个真实的自己，开放的自己，怯弱的自己，可以跟别人分享任何状态的自己；不必担心工作是否第一，不必担心奖金，也不必理会他人的意见。当我开始只关注内心的自己，当我跟自己产生联结，我意识到我正在做一件有意义又特别的事，那是我用勇气创造出来的世界。

这本书献给我生命里的那三年，感恩遇见。

巴黎集市的海鲜市场

14/01/2019 Jardin des Tuileries, with David. id.

杜乐丽花园一日

在去枫丹白露的旅途中

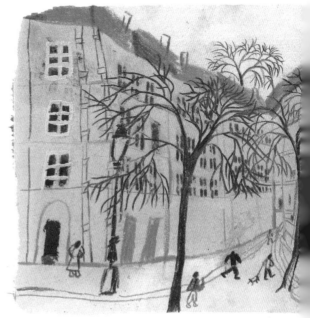

巴黎街景

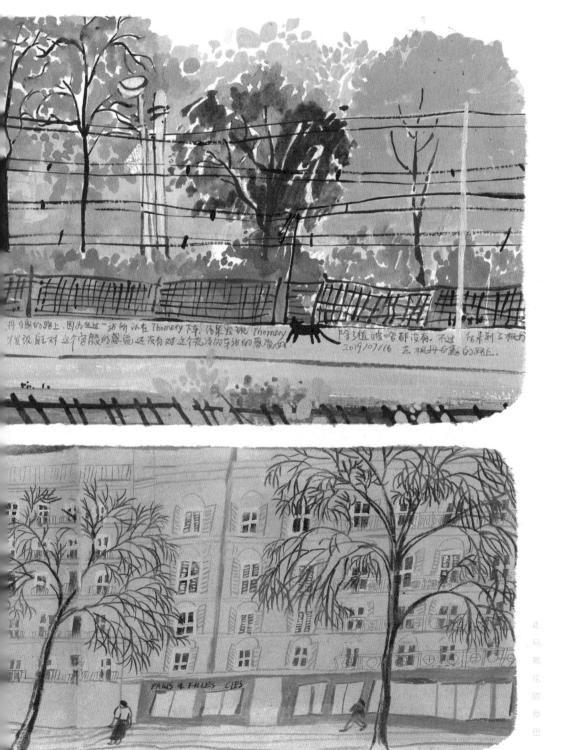

丹的尼的路上。因为坐过一站所以在 Thomery 下车。结果发现 Thomery
才发现船对这个宫殿的周边还没有对这个莫名的车站的感觉好。 除了植被啥啥都没有，不过 后来到 3 枫丹

2019/07/16 去枫丹白露的路上。

PARIS 4 FILLES CLES

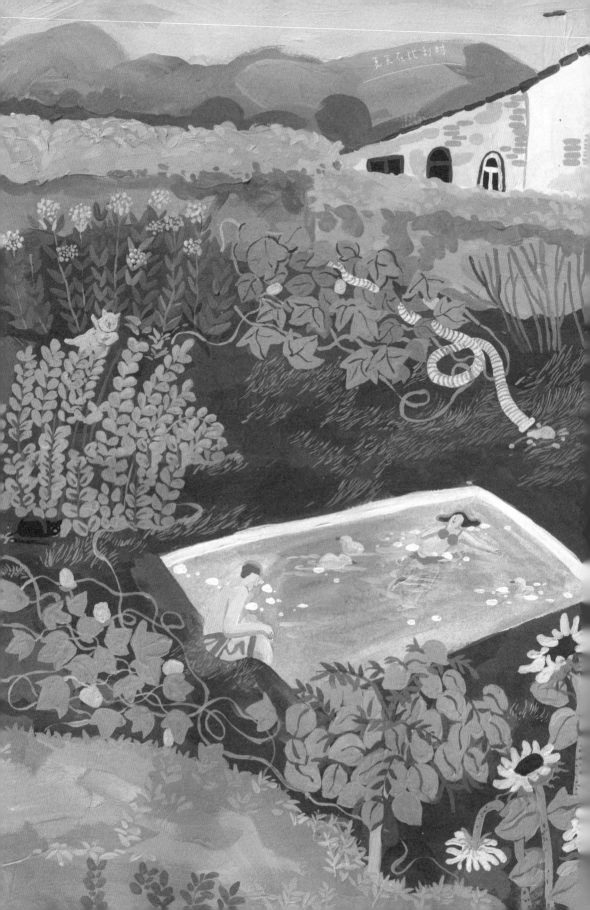

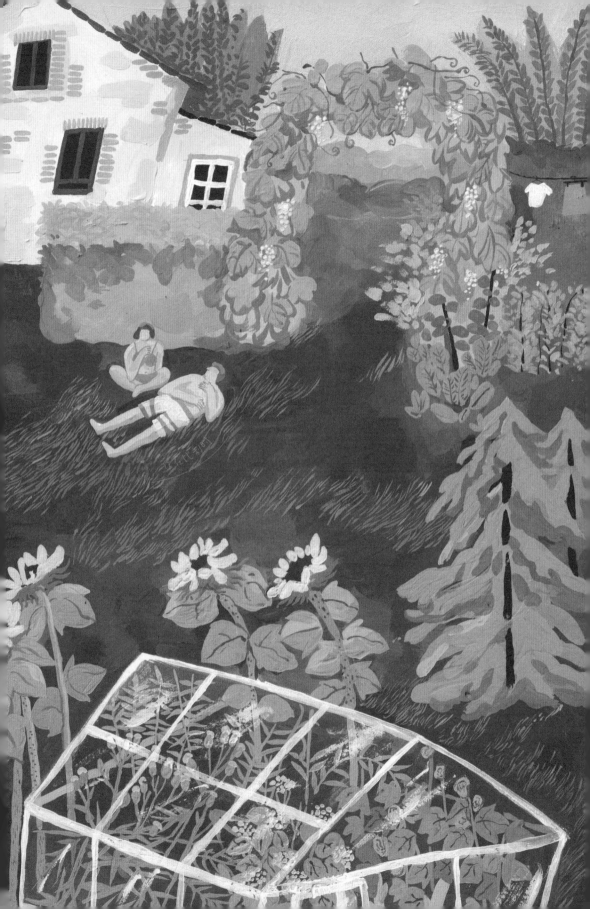

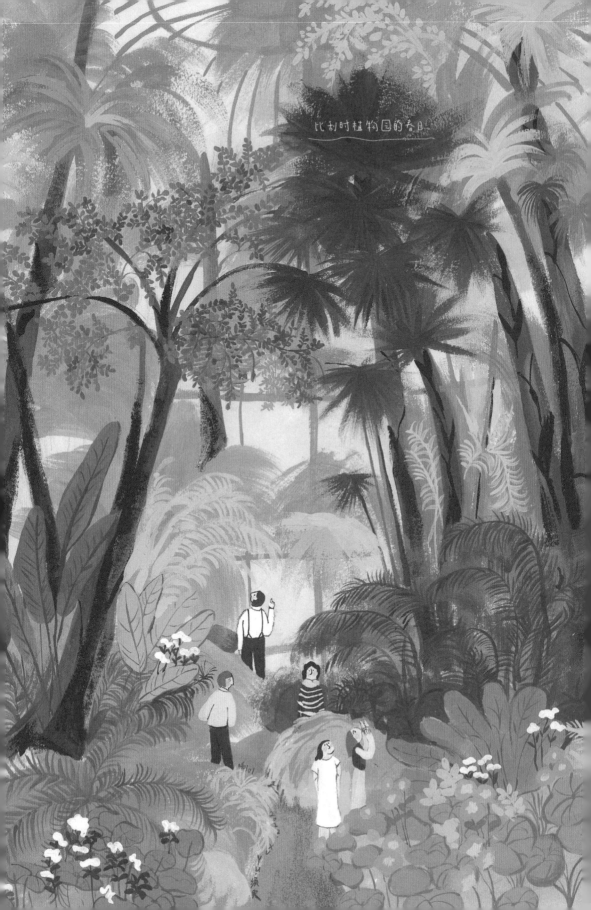
比利时植物园的春日

比利时的秋景

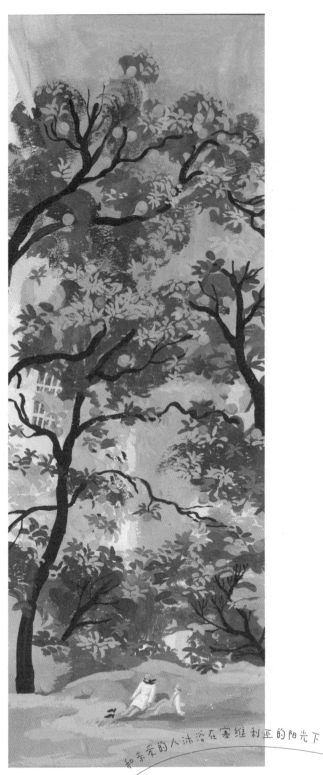

和亲爱的人沐浴在塞维利亚的阳光下

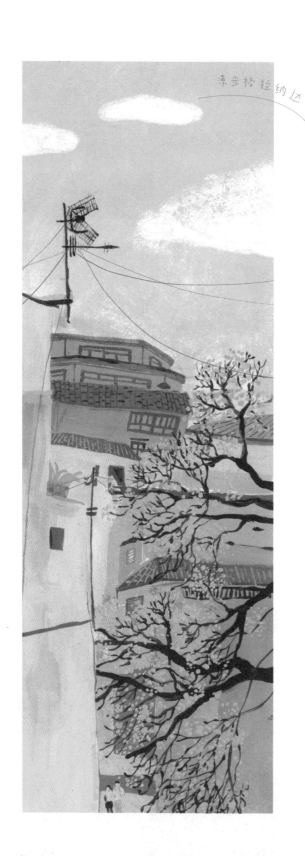

漫步格拉纳达

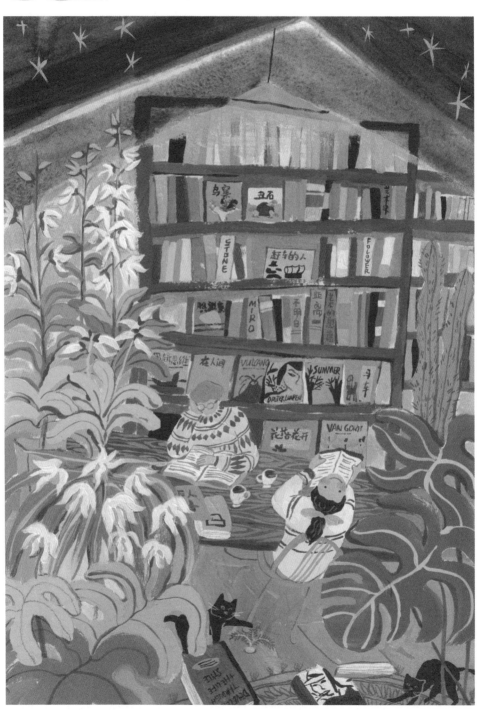

比利时瓦夫尔的春天，樱花开满树

比利时瓦夫尔的夏天

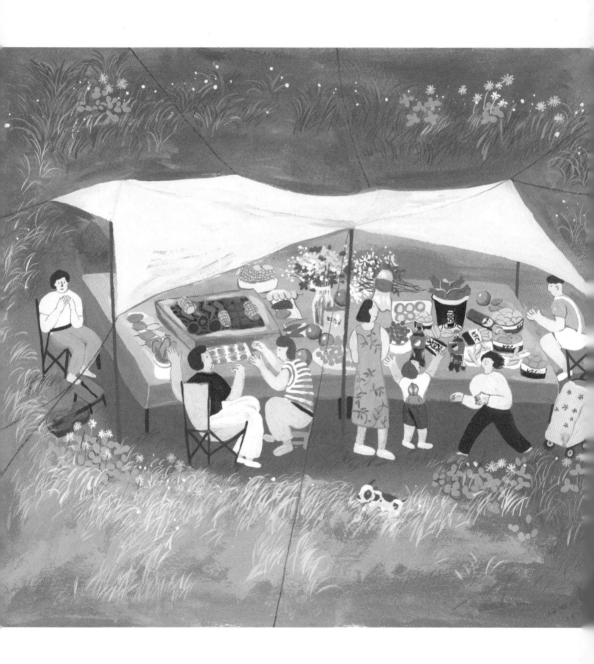

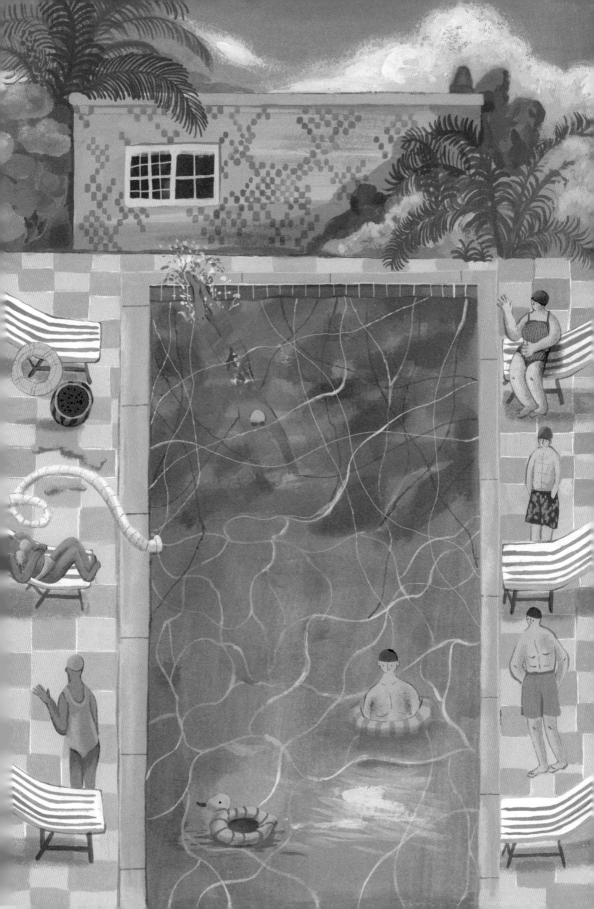

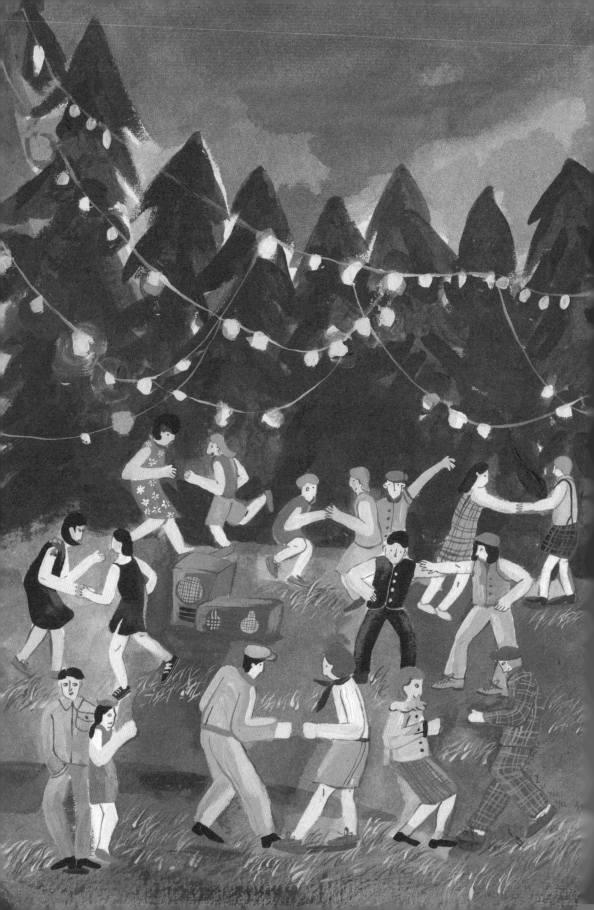

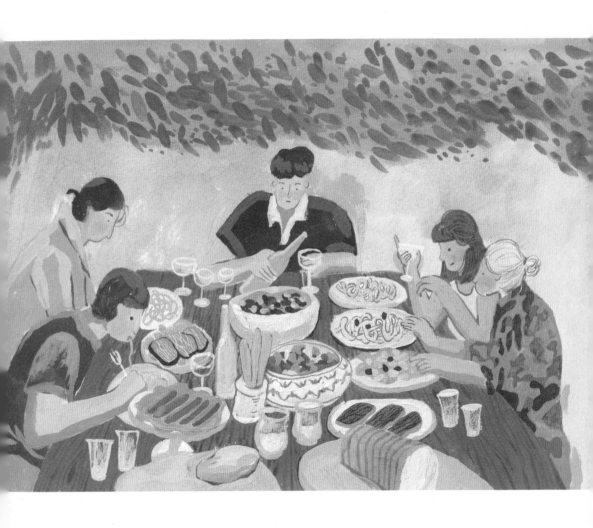

25/08/2019 IN WAVRE/BELGIUM

大打雷的一夜有人取消了预定 a 情惊的兑峰
过来.

"我们出3时间.他怎能说不来3?!" 他还
说的还是解是温柔的.

"可解 这里离市区真的太远3."

我时候 我对 这个店主真的感到很愚.
我在这个店里呆3 3.5年,我想控制公寓
里.

我很想告诉他, 很多人羡慕这样的
小别墅. 在环境优美的郊外, 绿树成
荫. 看上去, 他却想 考虑搬离这个
你来了 候绿的地方.

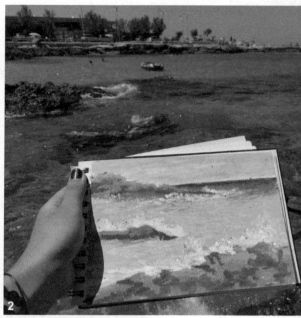

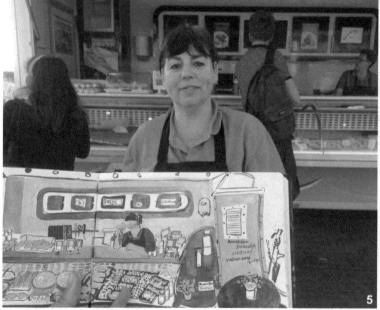

玩玩走走画画

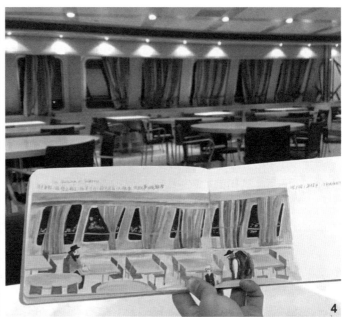

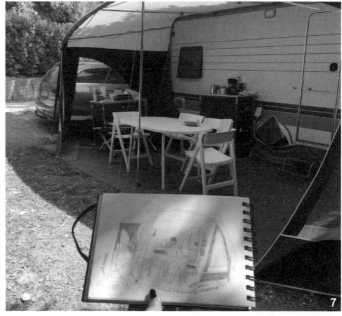

1 阿玛菲海岸　　　　　　2 巴里的海　　　　　　3 里米尼火车站附近的公园

4 去往阿马尔菲的邮轮　　5 荷兰火车站外面摆摊的姐姐

6 锡耶纳火车站　　　　　7 在西西里露营时的营地

图书在版编目（CIP）数据

一个人的意大利 / 须臾著绘. — 北京：中国轻工
业出版社，2023.5
ISBN 978-7-5184-4175-4

I.①一… II.①须… III.①插图（绘画）—作品集—
中国—现代 IV.①J228.5

中国版本图书馆CIP数据核字（2022）第199314号

责任编辑：刘忠波 　　　责任终审：高惠京
文字编辑：江润琪 　　　责任校对：宋绿叶 　　整体设计：董 雪
策划编辑：刘忠波 江润琪 版式制作：水长流文化 责任监印：张京华

出版发行：中国轻工业出版社（北京东长安街6号，邮编：100740）
印　　　刷：鸿博昊天科技有限公司
经　　　销：各地新华书店
版　　　次：2023年5月第1版第2次印刷
开　　　本：720×1000　1/16　印张：13.5
字　　　数：235千字
书　　　号：ISBN 978-7-5184-4175-4　定价：98.00元
邮购电话：010-65241695
发行电话：010-85119835　传真：85113293
网　　　址：http://www.chlip.com.cn
Email: club@chlip.com.cn
如发现图书残缺请与我社邮购联系调换
230467W3C102ZBW